21SHIJI

GAODENG

YUANXIAO

MEISHU

ZHUANYE

XINDAGANG

JIAOCAI

21 世纪高等院校美术专业新大纲教材

# 动画 数字合成 与 特效

编著　艾胜英

DONGHUA

SHUZI HECHENG

YU TEXIAO

安徽美术出版社

状况，使编出的教材既能真正符合高校教学工作的实际需要，又能体现新的艺术教育科研成果和专业特色。只有在质量有保证，内容有特色，老师易教，学生易学的前提下，教材才能真正在高校推广开来。

由安徽美术出版社组织编写的这套教材，集中了全省以及外省、市有关高校一批专家学者、资深教师和艺术家的集体智慧，吸取了艺术教育科研工作的最新成果，也基本符合教育部颁发的教学大纲的基本精神和我国高校艺术教育的实际，适合各校艺术教育专业教学使用。这些专家呕心沥血，数易其稿，终成鸿篇，可喜可贺。我向同志们表示衷心的感谢。感谢他们为高等院校的艺术教育提供了优秀的通用教材，为高等艺术教育的学科建设奠定了坚实的基础，为进一步调整和改进高等艺术教育的专业结构提供了重要的条件。

当然，教材的建设和学科的发展一样，都不是一蹴而就的，而是需要一个过程，需要坚持数年的努力奋斗。目前推出的这套艺术教育类教材，包括美术教育和艺术设计两大类，与各地院校的专业设置是相配套的，在各高等院校推广使用过程中，肯定还需要不断吸收科研和教学的新成果，需要不断的修改和完善，使这套教材也能与时俱进，逐步成熟。我们设想，经过若干年的努力，一套更加完善成熟的艺术教育类高校教材必将形成，高等艺术教育学科建设也将得到进一步发展。

这套高等院校艺术教育教材已经编写完成，付梓在即，组织者、编写者和出版者要我说几句话，我乐见其成，写了自己的一些看法，和同志们交流。是为序。

徐根应

2006 年 12 月

# 目 录

图5

图7

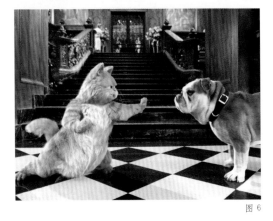

图6

及符号的变化。符号及符号的变换要依赖技术条件才能得到显现。麦克拉伦用大量的实验作品不断验证动画艺术与技术的各种关系，从他的作品中可以发现动画是艺术与技术完美结合的整体。而现在我们所看到的影院动画和电视动画更是应用了世界上最先进的数字图形技术。

动画特效合成这门课程的重要性在于该课程教学的宗旨是对动画艺术的具体技术载体进行探索与研究，本书用具体的实例分析了解各种动画特效合成的可能性，以便使读者举一反三，在掌握动画特效合成的技能之外，还能养成良好的动画制作观念，为后续的动画创作打下必要的可靠的知识基础。

更加多样化、复杂化、风格化，制作过程也比传统工艺更加多元化、多样化。

本书主要介绍二维动画合成、三维动画合成、定格动画中的实拍抠像、实拍素材中的跟踪等，通过不同的动画实例，深入浅出地展示动画制作中的特效合成技术。不管是二维动画还是三维动画，每种动画形式都因其艺术特点的不同而有其与众不同的艺术特质，所以在进行不同动画的特效合成制作时都有其独特的个性。

动画特效合成这门课程是技术类课程，动画艺术必须通过动画技术作为依托而存在，构成动画这种形式的灵魂是艺术的各种要素，形象符号

图5　选自动画片《大闹天宫》
图6　选自动画片《加菲猫》
图7　选自动画片《阿凡提》
图8　选自动画片《超级无敌掌门狗》
图9　选自动画片《空中大灌篮》
图10　选自动画片《蜘蛛侠》

图8

图9

图10

# 第一章　动画特效数字合成基础知识

电视、电影放映时，在一个时间段内（PAL制式的电视是25帧／秒，电影是24帧／秒）观众看到的是一幅幅连续的静止图像。在影视制作中，不管是摄影师、三维艺术家还是画家，他们所有的任务都是为了制作一张张连续的静态图片。传统的制作方法严重地制约了电影和电视的表现力，而现代影视发展有着强烈突破时空限制和增强表现力的要求，需要把各个门类艺术家的精彩制作按照导演的意图天衣无缝地拼合在一起，这时就会用到数字合成技术。用通俗的话说，数字合成就是把不可能看到的变为有可能看到的，数字合成真正体现了电影和电视作为综合艺术的特点。

## 第一节
## 数字合成基础

### 一、数字合成相关术语

1.素材来源

要进行数字合成，没有素材是不行的。在合成中，常用的素材包括静帧的图片、电影文件和声音文件。一般声音文件都是取自音效库，也有制作者自己去录制。而图像文件的来源就比较多样了，一般有这样几种来源：

＊相机拍摄。数码相机或数码摄像机摄取的图像只需要简单地用编码器（Encoder）传输到计算机中。只需在电脑上加一块IEEE1394卡就可以直接连接数码摄像机，再使用电脑软件译码器把图像视频信号采集到计算机中。视频信号一般是以红、绿和蓝三个通道存储，每一个通道最多存储8位信息，所以在数字化的过程中没有必要存储超过24位的格式。

＊2D或3D软件生成的图像。使用Photoshop、CorelDraw、Illustrator等这些平面设计软件可以绘制出漂亮的图片。而Maya、Xsi和Max等三维设计软件却可以创作出从来没有的立体图像。

＊用胶片扫描仪使电影胶片数字化。

2.素材格式

获取图像的方式多种多样，那么图像的存储格式当然也是多种多样的，而不同的软件支持的格式也不同。在使用软件时要非常注意存储的格式。

现在流行的图像存储格式极多，各种格式都有自己的特点。比如Jpeg格式可以极大地压缩图像的存储空间；Tiff、TGA等格式又可以带着通道等等。尽管图像格式非常多，但它们也有共性。小图像是以点阵的形式存储的，点数越多，图像的解析度越大。每一点都是由红、绿、蓝（RGB）三种色彩组成。用红、绿、蓝这三种原色可以调和出可见光谱范围的全部色彩。

3.位深

数字图像的点可以由专门的位数来表示，每一通道的位数被称作通道的位深。最常见的是每通道8位包含RGB通道的图像就是24位的图像。计算机信息是以二进制来储存的，所以每通道8位就意味着每一通道可以有256种可能的颜色强度值（2的8次方）。

4.Alpha通道

单一原色的阵列构成图像的通道，通道是合成中比较重要的概念之一。除了RGB通道以外，还有两个非常重要的Alpha通道和Z通道。Alpha通道可以说是透明通道，它用来指定图像哪部分透明哪部分不透明，用灰度值来描述。一般来讲，黑色表示完全透明，白色表示完全不透明（有些软件正好相反）。Z通道是深度通道，用来表现物体离摄像机的远近，也是用灰度值描述。Z通道一般是由高端的三维软件生成的，Maya生成的IFF文件可以把Z通道的信息直接包含在其中，而Softimage则可以生成分离的Z通道文件。

### 5.扫描格式

电视画面是带场的，和计算机屏幕不同，电视以隔行扫描来显示完整的图像。PAL制式的电视每秒播放25帧静止的画面，在显示某一帧时，电视屏幕水平线先显示整个画面的一半，再显示另一半，然后才显示下一帧。两帧带场的画面组成一帧完整的画面，就像是两个水平横条互相穿插的拼图板组成一个完整的图案一样。这种做法的好处是移动的物体以两倍的帧频采样，动作更加平滑，图像更加连续。根据视频格式的不同，场有奇数场（Odd）和偶数场（Even）之分。中国常采用PAL（逐行倒相制式）制式，场设置为偶数场。

图 1-1

图 1-2

图 1-3

初学者因为弄不清楚隔行扫描与逐行扫描的区别从而导致了错误的发生，在电脑显示器上看到的图像是逐行扫描的结果，而从电视上看到的画面却是隔行扫描得到的结果。扫描是指电子枪发射出的电子束扫描电视（电脑）屏幕的过程，它是电视机和显示器成像的基本原理之一。

隔行扫描和逐行扫描是不同的。隔行扫描是隔行跳读，先把单数行的内容读了，又从头开始读所有偶数行的内容；逐行扫描则是老老实实地一行行扫描。我国的电视采用了PAL制标准，规定每秒钟播放25幅画面，即25帧（25fps），从而在屏幕上形成连续的动态的视频画面。

电视扫描的过程大致是这样的，电子束首先从左到右、从上到下扫描所有的单数行，这就形成了一个场(图1-1)。扫描完所有单数行之后，电子束回到顶端，再次从左到右、从上到下扫描所有的双数行，形成了另一个场(图1-2)。两次扫描完成后，两个场的图像组成了一个完整的电视画面，即一帧（Frame）(图1-3)。

因此，每秒钟的电视画面实际上包含了25帧共50场图像。在After Effects中处理这种隔行扫描的视频图像时，如果把它当成逐行扫描来对待，显然，每一帧图像都会因为少处理一半的信息而导致画面质量的下降；特别是在对隔行扫描的视频图像做移动、缩放、旋转等操作的时候，会产生画面抖动、运动不平滑等现象。输出的时候也是一样，在After Effects中制作好的节目，如果以逐行扫描的格式输出，那么在电视上播放时，由于每一帧画面少了一半的信息，会使在电脑屏幕上看起来很平滑的动画用电视播放画面会出现严重的抖动，动画质量大打折扣。

提示：通过IEEE 1394 FileWire/i.Line接口采集得到的DV格式的视频文件都是Lower Field First偶场优先。

### 6.像素比和画面宽高比

常常听到别人提起"720×576"、"1比1的像素比"、"画面保持4比3的比例"、"PAL D1／DV"这些词。初学者搞不清这些数字之间到底表

现什么，常会为一些事情而苦恼，如明明在Photoshop中画了一个正圆，怎么用电视播放就成了椭圆等等。

首先要弄清楚这样几个概念。

像素（Pixel）是显示器或电视上"图像成像"的最小单位。实际上像素是由一些更小的点（dots）组成的，不过在进行图像处理的时候，把像素作为最小单位。

像素比（Pixel Aspect Ratio）是指一个像素的长、宽比例，也就是组成像素的点在纵横方向上的个数比。

图像分辨率（Resolution）是指图像中包含像素的数量，也叫做图像清晰度或图像分解力。常常把分辨率用每平方英寸中图像所含像素的数量来表示，简称dpi（pixels／inch）。电脑显示器和电视的分辨率都是72dpi。720×576的分辨率意味着屏幕垂直方向有720个像素，水平方向有576个像素。

画面宽高比（Frame Aspect Ratio）是组成画面图像的像素在纵横方向上的个数比。比如在1024×768的分辨率下，画面宽高比为4：3。

由计算机软件产生的图像（比如Photoshop软件）像素比永远都是1：1，而由电视设备所产生的视频图像，它的像素比就不一定是1：1了。比如我国使用的PAL-D制的图像像素比就是16：15，约等于1.07。还记得隔行扫描吗？电子束从屏幕的左上角按照从左到右、从上到下顺序进行扫描的过程叫做"行正程扫描"，完成后它还要从屏幕的右下角按照从右到左、从下到上的顺序扫描回去，不过这时它并不进行图像的传送，所以"看不到"它（称为行消隐），这个过程叫做"行逆程扫描"。在PAL制中规定，电子束每一帧要进行总共625行的扫描，去掉其中的49行行逆程扫描，实际进行画面显示的只有576行，即屏幕水平方向的分辨率为576像素。同时，PAL制还规定了画面的宽高比为4：3。根据宽高比的定义来推算，PAL制图像的分辨率应该是768×576，这是在像素比为1：1的情况下，可是PAL制的分辨率是720×576。因此，实际上PAL制图像的像素比是768：720＝16：15≈1.0666666667。

也就是说通过把正方形的像素"拉长"的方法，保证了画面4：3的宽高比例。这样一来，原本是正方形的图案就变成了长方形，原来是正圆的就成了椭圆。

7.安全范围

虽然按照标准的电视分辨率播放节目，但是在电视信号的传输和接收过程中，会有一些画面区域因为隔行扫描的原因而丢失，这个现象被称为"过扫描（Overscan）"。必须通过结构比你想要的画面更宽松一点的构图来弥补这个损失。为了防止重要的内容（比如关键的文字）丢失，应该把它们放在安全框（Safe Zone）的范围内进行构图。

## 二、相关名称

1.关键帧

关键帧(Keyframe)是一个动画术语，它在动画诞生时就存在了，通常描述有变化的一个点。设计动画的最好方法是为一个特定的动作确定开始点和结束点，这些开始点和结束点是动画的关键点，如果动作很复杂，还需要使用其他的变化点。

动画师使用关键帧这个概念描述动作的关键

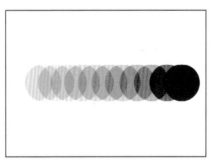

图1-4a

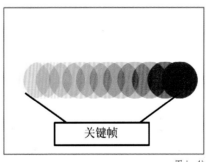

图1-4b

图1-4 设计关键帧

图 1-5

点，比如把一幅图像从屏幕的左边移动到右边，需要两个关键帧，一个放在屏幕的左边，一个设在右边，一旦创建完关键帧，就可以创建关键帧之间的帧。例如，在传统的手绘动画中，动画师画两个关键帧，然后让助手画中间帧。如果图像从屏幕左边移动到右边需要使用30帧，其中有两个关键帧，那么需要画28个中间帧，关键帧扮演所有中间帧的向导。(图1-4)

在计算机制图中，用户可以定义关键帧，计算机为用户计算出中间帧，这样，用户就不用非常费时费力地去画中间帧了。关键帧在计算机中扮演的是绘制中间帧的向导的角色。(图1-5)

2. 遮罩绘景 (Matte Painting)

遮罩绘景技术是指在电影创作过程中，利用绘画、计算机等手段实现的一些现实生活中无法完成的画面镜头。艺术家们按照剧情绘制出特定的场景，预留出"动态区间"(演员表演的空间)，然后将"动态区间"中的演员与"场景"直接合成在胶片上（传统技术）。这些画面具有广泛的真实性和现实感。

3. 垃圾遮罩

垃圾遮罩是指在抠像的时候，因为绿幕或者蓝幕不会将所有不需要的图像信息都覆盖，所以仍然会有一些图像。

4. 锚点与贝塞尔 (Bezier) 曲线

图像的锚点 (anchor point) 用来确定位置、比例和旋转的点，它显示为一个圆，中间有一个X。每个素材都有自己的锚点。在默认设置下，After Effects把锚点放在每个素材的中心位置。对象将沿着锚点进行旋转和缩放。如果要使对象沿着图像

中心以外的点旋转或缩放，那么需要移动锚点。另一个需要移动锚点的原因是让一个对象围绕着另一个对象旋转。

贝塞尔 (Bezier) 曲线和手柄深受数字艺术家的喜爱，因为它们可以为艺术家们提供"艺术"控制。熟悉Illustrator或Freehand的人可能会熟悉贝塞尔 (Bezier) 曲线编辑。在After Effects中，贝塞尔 (Bezier) 曲线用来影响运动路径的形，如遮罩形状和运动图形。

## 第二节
## 动画数字合成的相关知识

贾否老师在《动画原理》一书中对动画技术进行了这样的描述："构成动画本质之技术是综合性的技术，这种综合性技术区别于简单的技术操作，对这种技术的掌握要从以下三个方面实践与学习：动画本身的技术原理，技术装备的认识，及对设备的掌握和控制技术。包括影像制作技术的掌握，时间的掌握及拍摄技术的掌握。对动画而言，设备的掌握与控制事实上是动画思维的反映。例如最早的动画放映设备控制必须是动画的创作者亲历的工作，后来随着设备的不断改进，技术被分解为不同的工种，……无论从技术的哪一种性质来讲，可以说没有技术就没有动画。"

### 一、动画数字合成的重要性及原理

动画数字合成技术的重要性是什么呢？下面的例子可说明一切。我想让一个橘子皮小人在设定的背景前跑过去。这个小人是现实中不

图1-5　二维动画中的关键性动作

可能存在的，我们可以通过偶动画来制作，也可以通过电脑的三维软件来实现。这个例子中，希望得到的预期效果至少需要两个素材：一个是通过电脑或是偶动画来完成的小人素材；另一个是使用相机拍摄得到的背景素材。然后通过数字合成技术，把画面中不同的部分分别拍摄制作，最后合成在一起，即可得到图1-9中的效果（制作素材和方法如图1-6至图1-8所示）。这样的例子非常多，在影视节目里看到的各种各样的光影变幻、爆炸以及匪夷所思的视觉特效如果使用实际拍摄，对演员来讲是十分困难和危险的，同时对于制片方来讲，投资也将是巨大的，而且对完成的效果也不能很好地把握；而使用后期数字合成来完成的话，可很好地解决了这些问题，上天、入地、下海等等众多高难度特效都将很轻松地完成。

另外，传统二维动画的一帧画面，是由多层透明胶片上的图画叠加合成的，这是保证质量、提高效率的一种方法，但制作中需要精确对位，而且受透光率的影响，透明胶片最多不超过4张。而在数字合成中，也同样使用了分层的方法，但对位非常简单，层数从理论上说没有限制，对层的各种控制，像移动、旋转等，也非常容易。

## 二、动画制作流程

不管制作动画是使用的什么表现形式，在制作流程上还是很一致的，大都会经历以下几个阶段。

1.策划与筹备阶段

选题与策划

写给投资人和管理机构审批的文案，用最精炼的语言描述未来影片的概貌、特点、目的、工艺技术的可能性以及影片将会带来的影响和商业效益，并附上背景资料、故事脚本、画面分镜头剧本及主要角色的造型等。

背景资料

直接采集生活素材（写生、照相、摄录），间接资料（图片、音像、文字描述）。其中包括形象素材、场景素材和服饰道具素材。这些素材帮助决

图1-6

图1-7

图1-8

图1-9

图1-6 在三维软件中制作出带通道的小人图像

图1-7 用摄像机拍摄出需要的场景图像

图1-8 用后期合成软件进行合成制作

图1-9 进行后期合成后的完成效果

策者或投资人判断这一选题的价值，并能初步评估出制片人与导演的工作态度。

### 故事脚本

故事脚本也称文学剧本，按照电影文学的写作模式创作的文字剧本。其中场景与段落要层次分明，围绕着什么事、与谁有关、在什么地方、什么时间及为什么等内容要素展开情节描写。

### 画面分镜头初稿（故事板）

包括段落结构设置、场景变化、镜头调度、动作调度、画面构图、光影效果等影像变化及镜头连接关系的各种指示。另外有时间设定、动作描述、对白、音效、镜头转换方式等文字补充说明。画面分镜头相当于未来影片的小样，是导演用来与全体创作成员沟通的蓝图以及达成共识的基础。

### 形象素材

这个阶段的角色造型包括：基本模型图和能显示性格特点的草图。

### 文字分镜头剧本

文字分镜头剧本被规范到一个清晰的栏目表内，导演可以综合思考镜头影像、对白及声音的同步状况，是后期剪辑与声画合成的重要依据。

### 2.设计与制作阶段

当选题与策划报告被有关部门或投资方认可之后，这一段工作就成为关键。设计工作包括：标准造型设计、场景结构设计、镜头画面设计（影像构成设计）、时间与视觉动态设计（填写摄影表）、原画动作设计；制作内容包括：插入中间动画、背景绘制、描线与上色、校对与拍摄。这一阶段的工作队伍最庞大，工作最繁重，要求最严格，因为其中的每一环节都紧密关联、相互制约，所有人的技能有机地凝聚在一起显现出动画片的水平与特点。

### 标准造型设计

标准造型设计是集体创作实施过程与制作过程统一度量的标杆，包括标准造型及分解图（特征说明）、转面图、结构图、比例图、服饰道具分解图等。标准造型设计关系到影片制作过程中保持角色形象的一致性（例如：转面图与比例图），是形象塑造与动作描绘的统一性标志。标准造型能保证运动时的形体变化不影响对形象的识别，服饰道具的正确匹配，用结构特点约束与限定动作可能性，使不同艺术家设计的动态保持协调一致，始终保持同一角色的个性特征。

### 场景与道具设计

场景设计包括色彩气氛图、平面坐标图、立体鸟瞰图、景物结构分解图等。场景设计的主要的功能是给导演提供镜头调度、画面构图、景物透视关系、光影变化以及角色动作调度等空间想象的依据，同时是镜头画面设计稿和背景制作者的视觉参考与约束，除了统一整体美术风格之外，也是保证叙事合理性和情境动作准确性的影像空间思维依据。

### 镜头画面及施工设计

镜头画面设计事实上是对分镜头画面（故事板）的放大与构图设计，之所以称其为"设计"是因为在放大时要思考镜头影像结构的合理性、动作表现可能性以及空间关系的逻辑性。镜头画面设计也可以称为"施工图"，因为画面设计稿上要标明运动轨迹、起止位置以及镜头变化的各种操作说明等。

设计稿是一系列制作工艺和拍摄技术的工作蓝图，其中包括了背景绘制和角色动作设计的关键线索和具体要求：画面规格、背景层次的结构关系、空间透视关系、人景交接关系、角色动作起止位置以及运动轨迹和方向等。

### 填写摄影表

填写摄影表通常是导演的工作，导演拿到镜头画面设计稿后结合分镜头设计进行时间和动作的整体规划，对每个动作的总时间进行严格控制与正确分配，还要在拍摄要求栏目里标明镜头变化方式等。从摄影表上最能体现导演的经验与水平，节奏的把握与视觉动态的风格尽在其中。

### 原画与动画

"原画"也叫做关键动画，准确地讲应该是能够体现一个完整动作过程特征的若干关键动态瞬间。

关键动画的作用是控制动作过程的轨迹特征

和形态特征。原画动作设计直接关系到未来影片的质量，动画电影的独立性正是建立在这一环节上，造型符号在这一环节上获得生命力和性格。同时这一环节具有相当的难度，造型能力很强的艺术家才能胜任这一工作。导演要塑造出活灵活现的角色，或者说能否赋予假定性的造型形象以生命的活力，可以说完全要靠原画来实现。而插入中间动画的工作只是将原画设计的关键动作之间的空缺或者过程画出来，但这并不意味着这是简单劳动，动画工作同样是保证动作准确表达含义的不可缺少的工作环节。

### 背景绘制

背景绘制和描线上色比前者更接近绘画，后者更接近手工艺。虽然电脑软件有各种绘图工具可以绘制背景，但是绘景艺术家更喜欢用画笔和纸来绘制背景。院线动画影片将复杂场景在三维环境里建模的方法正在推广应用，用虚拟摄影机捕捉的画面构图更合理，而且空间感强，影像视觉逼真而生动，富有冲击力。但是追求美术味道的背景绘制仍然是传统手段的表现更为生动，也有人使用电脑绘画软件代替画笔，但是效果并不理想。原因是画家不擅长使用电脑，而喜欢用电脑的却不擅长绘画。

### 描线与上色

许多国家的动画产业已经不用传统手工艺描线上色，而改用电脑代替（扫描后用人工控制下的工具描线上色），相对于传统工艺来说方便快捷，质量也更好。

背景绘制作为未来影片的色调基础和角色活动的场所，而描线上色是动画角色的形象包装。所以无论是传统工艺的描线上色还是扫描在电脑中上色，都是越精美越好。可以肯定的是在用电脑环境里描线上色使得传统工艺的三维动画影像质量产生了根本性的变化。

### 校对与拍摄

动画拍摄之前必须先要进行校对工作，因为前边的制作都是若干部门的许多人员分别进行的，虽然是在导演监督下工作，并且有各种详细

周密的蓝图，也难免会出差错。为了保证拍摄工作顺利，要求校对人员认真负责地检查拍摄前的每一个镜头的拍摄内容配制及各种附件说明，包括检查背景、动画及赛璐珞片、前层景、摄影表等元件的内在联系与外在配套关系。有时由导演助理来完成这一工作，因为在校对工作中发现问题需要一定的眼力和经验，早期迪斯尼动画公司的影片常是迪斯尼本人来参与校对工作。传统工艺的动画拍摄方式是将校对好的成品按照摄影表的各种指示安放在摄影台上逐格拍摄，有时要求摄影机上下移动，有时要求台面移动，有时还要做透光技术处理。总之，拍摄动画不仅要熟悉摄影机功能，同时也要懂得正确解读摄影表，领会导演意图。

校对工作的目的是为了发现问题并及时补救，保证顺利拍摄。

动画拍摄工作者与实拍电影摄影师的相似性仅仅是在技术的层面上，因为动画摄影师面对的是导演设置好的影像画面。动画摄影师的工作是按照摄影表上的指示正确记录画面内容，正确操作台面的移动或镜头的上下移动。

如果用电脑合成画面效果，扫描、上色、合层及编辑图片的全过程加起来相当于传统工艺的描线、上色、校对与拍摄成胶片的全过程。

### 3.产品加工阶段

动画的创作、设计及影像图形制作等一系列工作的结果就是若干条承载着艺术家才能与技艺的胶片，这些胶片就像一件产品的毛坯，经过打磨包装后才显出特色。产品加工在这里叫做剪辑、录音与声画合成。这一阶段工作的成果就是最终的产品，是一条含有光学声带的胶片（正片），作为思想与故事、声音与画面的载体，供发行机构传播与投射。

### 剪辑

动画片和常规电影一样要先剪辑工作样片，完成样片剪辑之后才正式套底片，然后才能印正片拷贝。动画片的剪辑相对简单，动画片的剪辑的含义在分镜头画面设计阶段已经基本完成，后期

剪辑任务通常是去掉多余的画格，按照顺序将镜头串联起来适当修剪即可。

**录音与声画合成**

动画片的录音工作和常规电影基本相同。录音包括录对白、录动效、录音乐；合成包括声音混录和声画合成两个阶段的工作内容。

**印正片**

正片就是正式放映用的、有光学声带的胶片，正片由工作样片与磁声带组合在一起进行声画对应同步之后的双片经过精密仪器的处理产生。

**发行、放映**

发行就是通过某些机构的审查与考核之后，向社会公开或销售。放映即是运用电影院或电视台等等操作系统将影片呈现出来。

---

# 第三节
## 常用硬件平台和软件合成软件介绍

### 一、Adobe After Effects 软件

Adobe After Effects适用于从事设计和视频特技的机构，包括电视台、动画制作公司、个人后期制作工作室以及多媒体工作室。而在新兴的用户群，如网页设计师和图形设计师中，也开始有越来越多的人在使用 After Effects。新版本的After Effects带来了前所未有的卓越功能。在影像合成、动画、视觉效果、非线性编辑、设计动画样稿、多媒体和网页动画方面都有其发挥余地。主要功能如下。

**高质量的视频**

After Effects支持从 4 × 4 到30000 × 30000像素分辨率，包括高清晰度电视（HDTV）。

**多层剪辑**

无限层电影和静态画面的成熟合成技术，使After Effects可以实现电影和静态画面无缝的合成。

**高效的关键帧编辑**

After Effects 中，关键帧支持具有所有层属性的动画，After Effects 可以自动处理关键帧之间的变化。

**无与伦比的准确性**

After Effects 可以精确到一个像素点的千分之六，可以准确地定位动画。

**强大的路径功能**

就像在纸上画草图一样，使用Motion Sketch可以轻松绘制动画路径，或者加入动画模糊。

**强大的特技控制**

After Effects 使用多达85种的软插件修饰增强图像效果和动画控制。

**同其他 Adobe 软件的无缝结合**

After Effects 在输入 Photoshop 和 Illustrator 文件时，保留层信息。

**高效的渲染效果**

After Effects 可以执行一个合成在不同尺寸大小上的多种渲染，或者执行一组任何数量的不同合成的渲染。

### 二、Digital Fusion 软件

Digital Fusion 是 Eyeon Software 公司推出的运行于 SGI 以及 PC 的 Windows NT 系统上的专业非线性编辑软件，其强大的功能和方便的操作远非普通非编软件可比，也曾是许多电影大片的后期合成工具。像《泰坦尼克号》中就大量应用 Digital Fusion 来合成效果。（那时还只是 Digital Fusion2.5 版本）Digital Fusion 可加上丰富的第三方插件，如 5D Monster、Ultimatte、Metacreation，Eyeon 在 siggraph 上发布了它的旗舰合成软件 Fusion5，Fusion5 支持电影流程，并通过一个强大的 ODBC 支持脚本引擎。

Fusion5 的主要特征包括了一个具有灯光、摄像机和基本几何体的真实的 3D 合成环境，OpenGL 加速器，ASCII 文件。自 Eyeon 在去年的 siggraph 上宣布以来，艺术家对 Fusion5 World Tour 进行了一些反馈，Fusion5 在提供许多新功能的同时也增加了工作平台。波形、矢量显示器和 3D 监视器这些用于广播需求的图形和效果，都是真彩色的。新的实时矢量显示器、矩形图和波长在 Fusion5 中提供了完整的色彩控制显示。Fusion5 中新的注释表与每一合成的记事本相似。艺术家可以用这个特征

来保存所做的合成列表。

## 三、Autodesk 旗下相关特效合成软件

Autodesk 公司下的 Flint、Smoke、Flame、Inferno 等系列是一套硬件带软件的、集特效合成剪辑于一身的高端制作系统。功能非常强大，价格也非常昂贵。

抠像和对位

Master Keyer ——高级抠像技术。直观修改遮罩得到精确的键，自动去除色彩溢出并使边沿融合，先进的颗粒消除方式，精确的感应蓝／绿屏。

Keyer 抠像工具——快速、精确的 RGB、YUV、HLS、RGBCMYL 和自定义抠像；线性的和用户可定义的抠像，具有完整的亮度再映射、柔化、收缩和半透处理功能；先进的颜色溢出抑制和边缘颜色替换能力。

GMasks ——先进的三线矢量技术从运动镜头中快速去除或提取元素。可对样条曲线上的每一点进行自定义柔化。运动模糊可以有选择地应用到多个形状。

Tracer ——精确的边缘抠像工具，基于 GMasks，是对不必放在蓝绿屏上的素材（比如毛发和其他细小物体边缘）进行抠像的理想工具。

绘画

集成的高质量绘画系统应用于先进的运动图形、数字遮罩绘制、对位、线去除和图像润饰等。

完全可自定义的、用户可定义的笔刷。

可记录动画笔触，创建动画处理色彩渐变、矢量图形及切片。

绘画期间可调入遮罩以保护序列帧的某些区域。

集成在 Batch 中的全新的绘画节点，可对复杂场景中的任何元素进行简单绘制或润饰。绘画、模糊、显示或复制层或遮罩等处理后送到任何下游节点，并可以观看上下游的结果。替换源素材，而不必更换绘画笔画。

跟踪和稳定

对位置、大小和转动的二维跟踪进行精确的运动分析，一次可跟踪多达 1000 个点。

先进的跟踪特性包括完全可编辑的跟踪数据、反跟踪、关键帧锁定、基于场的分析和曲线平滑功能。

所跟踪的数据能够自动应用到图像层、GMask 形状、Warper 网格、Distort 样条曲线和 Paint 笔触。

色彩校正

Colour Warper 执行一级校色和选择性校色，在一次调整中允许完成多级别的精细色彩平衡。

对 gamma、增益、偏移、色相、饱和度和对比度进行交互式调整。

向所有通道或独立地向 R、G 和 B 通道应用可动画的设置。

直观的色度偏移和色彩盘可快速精确调整色彩平衡。可视颜色取样板用于精确颜色匹配。

交互式柱状图和曲线图可精确控制细微的色彩构成。

独立控制阴影、中间调和高光颜色的校正——用户可定义的亮度范围。

"Match" 功能可用于场景到场景的快速校色。

"Selective" 功能最多可选择三个不同的颜色区域分别进行隔离校色。

用户界面有三个压感球、一个高质量 RGB 矢量范围和一个用于精确颜色监看的 3D 柱状图。

2D 和 3D 文字工具

创建标题滚动、卷动、名单、文字动画、沿轨迹运动的文字、文字特效等。

支持 Adobe Type 1 PostScript、Microsoft OpenType、Apple TrueType 字体、亚洲(CID)字体、ASCII 文本文件导入和扩展的 Unicode 字体集。

完整的格式化和布局功能、拼写检查及自定义字典。

容易的遮罩层生成。

Action 模块中的 3D 文字创建和动画。

Motion Estimation Timewarp

高质量变速工具，可加快或降低序列帧的帧速率。

最小化传统帧间均值变速中常见的图像重影、

柔化和停顿的不自然现象。

强大的光流运算法则可跟踪不同帧之间的图像像素的变化，插值图像轮廓，生成速度极慢的清晰的运动。

速度曲线方便了速度变化的设置和动画。

基础结构

Autodesk Stone Direct 是用于实时读取高分辨率媒体的高速光纤通道存储解决方案。RAID 5 保护可防止音频和视频媒体丢失数据，并提供无障碍后台修复。

Autodesk Stone FS ——先进的文件系统保证性能并减少损坏的风险。

Autodesk Wiretap —— API 可使第三方应用程序方便地访问 Stone FS 文件系统。

支持 Autodesk Backdraft Conform ——功能强大的媒体管理工作站。

Autodesk Wire 网络提供可视浏览和高速素材传输支持 InfiniBand 网络协议，提供高达 2K 10-bit 分辨率的比实时更快的素材传递。

支持标准文件系统。多个 Autodesk 系统可以连接和共享相同的存储，例如 SAN 或 NAS，因而大大加快了媒体访问并减少了媒体复制。（仅限 Linux）

图像处理滤镜和插件

滤镜包括锐化、柔化、浮雕和光辉，可自定义像素对周围的影响程度。

运动分析工具可生成正向和逆向运动矢量。运动模糊提供运动估算变速和运动模糊。根据相对运动有选择地设置物体模糊。

支持数百个第三方 ADN Sparks 插件滤镜。

表达式

根据用户编程的参数创建精确的动画。

具有数学、逻辑算子和条件算子、矢量和恒量运算的全功能库。

参数间可建立联系，对象的旋转角度与其距光源的距离成函数关系，并随之改变，当改变对象的位置时会自动计算它的角度。

Batch

先进的流程图不仅展示了合成工作流程，还可以显示记录在片段上的已执行的所有操作，允许对复杂的视觉特效进行简单编辑。

使用前后关联的查看器监看下游结果。可以在修改其他节点时显示选中的节点结果。

自定义节点夹可保存所创建的特效，可以随时再次应用它们。

通过用户可定义的组显示设置对节点进行分组。整洁地组织节点示意图显示，同时允许在节点菜单之间进行快速切换。

视频音频一体化编辑时间线提供关联编辑、变速和音频同步功能。无限的纵向时间线编辑带有针对复杂视觉效合成所设计的嵌套和多层。

生成来自 Autodesk Smoke 或 Autodesk Fire 素材中的所有软效果。在 Batch 时间线中创建新的 Timewarp、Resize、Blend 和音频软效果。

改进的原始和记录时间线剪辑工作流程。

Segment FX 允许将未确定用途的视觉特效放入任何已编辑的时间线片段中。

缩略图处理允许快速交互，即使是在最高分辨率工作情况下。

智能缓存和跳过功能，可实现合成特定部分的自动或用户定义的预渲染，显著提高交互处理速度。

脚本功能——脚本可以用于自动执行各种任务，从通过电子邮件提醒渲染完成到存档文件。

批处理日志和队列管理通过一次设置多个渲染工作并对它们划分优先次序来帮助你处理工作流程，同时通过 web 浏览器监看渲染进程。

统一通道编辑器允许在 Batch 中同时显示和修改不同特效的动画曲线。

数字记事本可以用来注释节点，为更深一层的工作提供提示和指导。

变形（Warping and Morphing）

可以选择基于网格或基于样条曲线的工具来直观地进行交互式变形。

增强的 Distort 工作流程可改进对预期效果的控制。多个样条曲线可以独立进行动画处理。

对固定或移动元素进行变形。对样条曲线、网

格点和轴进行动画处理，追踪数据自动拟合运动、比例和旋转。

镜头失真工具可以向某个素材应用或去除失真效果，以便与其他镜头集成。

桌面剪辑

示意性的图示编辑界面便于查看和直观操作序列帧，通过快速简单的滑动来剪、接、修整和播放序列帧。

以任何分辨率和任何格式准备、预演和比较序列帧。

转场特效和变速工具带有完全可动画的速度曲线以及可调节的帧间混合和拖尾。

Action

直观、交互式的3D视觉特效设计环境，在真正的3D空间下对层和3D模型进行动画处理。十分适合前后关联的创造性决策和灵感。

更新的用户界面改进了艺术家的工作流程。物体节点文件夹和物体菜单使在场景中添加和控制元素更容易。

支持任意图像分辨率或高宽比的无限媒体层。层特效可以在层之间快速复制。

3D粒子系统可表现逼真的效果，从雨、雪到烟和爆炸。

3D变形、网格、拉伸和扩展的bicubics用于对2D表面和3D模型的全面控制及操纵。

通过把设置应用到其他物体来即时复制动画。

带有逼真的、用户可定义的镜头和相机属性（比如景深参数）的多个相机。相机视图内可制作动画和相互切换。每个层都可以有独立的摄像机放置和动画，从而制作出复杂的特效。

使用FBX格式从3D动画软件包导入3D几何元素，包括NURBS物体、灯光和相机数据。通过FBX导出相机数据和轴位置。

多个可动画的光源。

集成的二维追踪和稳定。

通过材质特性和光影控制进行纹理贴图。纹理可映射或投影到物体上。

集成的3D字符生成器提供先进的文字创建。

直接把Adobe Photoshop PSD文件导入Action，同时保持层、融合模式和透明度。

完全能与Autodesk Fire和Autodesk Smoke剪辑系统的DVE设置协同工作。

支持多轨素材，可从素材的视频轨自动建立Action设置。

高级媒体播放器

播放器在播放序列帧时把图像显示最大化和界面最小化相结合以提供理想的观看环境。

提供遮挡和安全框以精确观看意向结果。

以所有标准帧速率实时播放8-bit 4:4:4 PAL、NTSC、HDTV和2K(2048x1556)分辨率，同时把标清和高清视频显示到一个广播监视器上。

实时 3:2 插入和删除，并能标记输入/输出点和设置提示标记，可改善交互能力，提高编辑速度，提供 A 帧时间码设置。

胶片处理工具

导入标准色彩查找表（LUT），或使用这个直观的工具创建自己的色彩查找表。

噪点管理工具可以精确地吻合不同胶片型号的噪点，确保合成中的不同元素使用同源的噪点（CGI、不同胶片型号的扫描结果，等等）。

每个色彩通道都具有独立的取样、去除和加噪工具。

音频工具

无限层音轨和32个音轨实时播放。Player和Batch时间线中的AudioDesk包括用于混合和控制音频的音频工具。

完备的音频编辑功能，包括剪切、滑移、拉伸和音调纠正控制。

混音功能，可控制音频电平、声道平衡(pan)和EQ。

变速音频擦洗允许精确地进行工作。

显示音频波形，把特效同步到声音。

Dolby E 音频编码支持。

软效果可以应用到时间线中的音频片段。

输入/输出(I/O)

直接把编码任务发送到 Autodesk Cleaner XL

软件，提供扩展的媒体输出格式支持。

Flint HD 具有同时适合 ITU-R 601 标清(PAL/NTSC)和 SMPTE 292M 高清视频的串行数字接口。

通过 RS-422 提供 VTR 控制功能，支持精确到帧的实时视频设备控制。

双轨 ADAT 数字音频 I/O：1 个 ADAT 输入，1 个 ADAT 输出。

通过附带转换器实现模拟和 AES/EBU I/O 音频连通性。

支持 VariCam 素材和自动帧率转换。

基于文件的 I/O，支持大多数常用的图像格式，包括OpenEXR、TIFF、PICT、TARGA、JPEG、Cineon、DPX、SGI、Softimage 以及 Autodesk 3ds Max 和Maya 软件格式。

支持 Adobe Photoshop PSD 文件导入，并有保持层结构或合为一层图像的选项。

在 IRIX 和 Linux 平台上导入／导出 Apple QuickTime 文件。

导入 16 位和 32 位浮点 OpenEXR 图像文件。支持 16 位浮点素材的 Framestore 存储、导出和剪辑。

套底和存档

导入／导出带有剪切、叠化、静帧、变速、反向、分割编辑和注释的标准 EDL 格式。

用于 EDL、AAF、OMF（带音频）和 Apple Final Cut Pro XML 的高级整合工具。

多个 EDL 可组合成多层、多轨或嵌套。

EDL 编辑器可调整和修改 EDL。EDL 排序便于快速捕捉（A、B、C、S 模式及更多）。

转换 EDL 帧速率。

解除媒体关联和重建媒体关联功能。

文件导入时自动指定磁带名称。

扫描文件目录，简化文件导入。

Multi-Master Editing——从一个主控格式创建多种格式，包括存档到 720p 磁带。

完整的项目存档，可以在一个操作中备份选定的序列帧、素材库或整个项目。设置可以与媒体一起存档。

存档可以存储为文件（在网络硬盘或者外置USB 或 FireWire 硬盘上），存储在数据磁带上（LTO、DLT、DTF 等）或录像带上（SD 和 HDTV VTR）。

创建HTML/XML目录以便快速浏览和检索。从存档中有选择地进行恢复。

动画：通道编辑器

使用十分普及的通道编辑器轻松创建和操纵动画。重新设计的用户界面在所有 Autodesk 剪辑与特效系统软件中实现了标准化。动画功能包括自动关键帧、运动轨迹、表达式和完全可编辑的样条曲线，可以选择内插和外插模式。

把表达式和外推曲线转换成关键帧曲线，以提供额外的手动控制。轨道编辑器可以在包含多轨动画的一条轨道或多个选定关键帧上观察和滑动每个关键帧。自动过滤和用户定义的过滤会组织通道显示，以改进在大型复杂设置中的可用性。

协同工作能力

可以与 Autodesk Combustion、Autodesk Inferno、Autodesk Flame、Autodesk Fire、Autodesk Lustre、和Autodesk Smoke软件及系统平滑地协同工作，并广泛支持 Autodesk 3ds Max、Autodesk Maya 和其他 3D 软件。

所有 Autodesk 剪辑与特效软件之间的素材完全兼容。支持带嵌套和缝隙的多轨多层素材。

在共享存储上软性导入图像和音频文件，而不用制作本地副本，然后把结果发布到开放式文件系统。

支持 Autodesk Wiretap 的开放式文件系统应用程序（例如 Lustre 和 Combustion）能够直接读写 Autodesk Stone Direct存储设备上的Autodesk Stone FS 素材。

工作流程和生产力

在 Batch 和桌面模块以及 Batch 时间线中支持 Autodesk Burn 后台渲染。

Burn 后台渲染的集成式 Autodesk Backburner 监看。

基于项目的双视图素材库在不同的 Autodesk 系统之间提供媒体组织和共享。

序列帧历史记录自动保存渲染素材的设置，

为访问中间结果和随时进行修改提供了一种非破坏性方法；扩展的搜索过滤器（可搜索符合一段时间码、名称、注释等条件的素材）。

广泛的热键支持即时的命令操作和菜单选择。综合热键编辑器支持灵活的用户自定义。重新组织的用户界面利用宽屏界面来最小化菜单交换。

联机帮助和按钮工具提示提供对文档和按钮描述的快速访问。

在磁盘上存储为 8-/10-bit RGB 数据，Autodesk 公司针对 PC 用户，也有相应的产品。Combustion 便是其中之一。

Autodesk Combustion 是一套全功能集一体的专业级合成系统，专门为发挥数字视频艺术家的全部创作潜能而设计。凭借易于使用的界面、非破坏性的工作流程以及广泛的工具集，Combustion 为用户提供了强大的功能，并即刻为所有追求完美的桌面视频艺术家增进创作潜能。功能如下：

合成

Merge 操作器，使用多种传送模式中的任意一种，便可快速实现两个图像的合成；真正的 3D 透视定位和动画；真正的 3D 可设定动画的摄像机，提供真实的相机属性；颜色数量无限的彩色灯光源，带有聚光区、照明点、远距光等属性；逼真的光线追踪阴影和反射；层投影技术，用于制作彩色玻璃类型的光照效果；带有多种传送模式的高质量运动模糊处理。

多个对象间父子关系指定、链接以及路径对齐功能，用于高级动画路径层级控制合成任务内，层的数量无限制，允许在一个合成任务内实现多层嵌套，提高工作效率；导入 Adobe-Photoshop 和 Adobe-Illustrator 文件的功能。

Colour Warper

执行一级校色和二级校色，在一次调整中允许完成多级别的精细色彩平衡；对 gamma、增益、偏移、色相、饱和度和对比度进行交互式调整；向所有通道或独立地向 R、G 和 B 通道应用可动画的设置；直观的色度偏移和色彩盘可快速精确调整色彩平衡；可视颜色取样板用于精确颜色匹配。

交互式柱状图和曲线图编辑模式可精确控制细微的色彩构成；独立控制阴影、半色调和高光颜色的校正，用户可定义的亮度范围。"Match"功能可用于场景到场景的快速校色。"Selective"功能最多可选择三个不同的颜色区域分别进行隔离校色。用户界面提供高质量的 RGB 向量范围和用于精确色彩监视的 3D 柱状图。

色彩校正

全面的色彩校正工具，包括：色平衡、亮度／对比度、色阶、伽马值、补偿、色彩、曲线、阴影／半色调／高光调整等；NTSC 及 PAL 制式的色彩限幅、RGB 及 HSV 色彩空间模型；对不同源素材精确而自动地进行颜色匹配。

Paint

带有边缘柔化的 B 样条线，在定义图形时实现最优控制；控制点成组操作，便于对位操作和线形的动画制作；通过将图像作为色彩源使用，在颜色混合器中融合颜色；圆角半径，用于设定圆角矩形；直接在向量对象上实现基准点调整和旋转操作；实时对位技术——在一个视口中绘图的同时，在另外视窗中同时查看回放结果；基于向量的绘图——所有绘图笔触和对象都与分辨率无关，并且完全可编辑；压感绘图和图形绘制工具。

多达 30 余种的实时绘图模式，包括：光滑、高光、模糊、浮雕等；在视频素材和帧之间交互式地绘图，实现对复制和显示的控制；定制式笔刷，可帮助您创建独特的高级特效和纹理效果；支持 Flash.swf 格式输出，提供了更具扩展性的 web 设计能力。

自定义工具包

通过在结构视图中合并多个操作器，创建出可定置的模块操作器；可配置的用户界面仅显示所需要的操作器参数；可接受多个输入图像，用于快速地创建用户常用的特效；可为输入图像命名，清晰指明所需要的源素材。

工具包注释可帮助用户为协作人解释该工具包的具体功能；可以保存工具包，并在另一个工作区中作为操作器将其导入。

Edit 操作器

同步剪切剪辑的片头片尾内容（可保持剪辑的长度）；在时间线的片断上显示当前长度和总长度；在时间线上制作片断的副本；在一个合成任务内组装多个素材，渲染或作为层使用。

通过转场特效对素材实现修剪、滑动、滑行、波纹处理；在 Edit 操作器和合成任务间，完成前后对照式编辑；可使用多个 Edit 操作器，快捷地制作复杂的特效；对多种不同分辨率的全面支持——按照需求混合或匹配素材。

字符生成和文字特效

快速、交互式的文字编辑器，提供与分辨率无关的、非破坏性的文字动画；直接在总体合成任务内，实现所见即所得的文字特效控制方式；字体属性（阳文、空心、阴影）可以设定不同颜色、渐变和纹理效果；对词组、单词直至单一字符完成独立控制，实现高精度编辑和动画；文字可沿路径动画，实现了对路径控制点的完全实时编辑。

实现对文字字符向量轮廓的编辑和动画；支持 Adobe PostScript 和 TrueType 字体；支持自右向左和自上向下的排版方式；支持双字节字符（亚洲文字、阿拉伯文等）。

提供了独特的生成器，制作帧计数器、时码、序列号和随机数字。

粒子系统

实时的粒子系统，用于制作烟雾、火焰、爆炸、水等特效。提供包含数百种预设特效的库，其中每一种特效均可由用户定制。借助向导创建用户自己的粒子特效，用户的位图或 Combustion 工作区中的任何元素（如文字或绘图对象）均可作为粒子使用。

可设置粒子导向板，用于制作动画中粒子的反弹效果。运动轨迹发射器，可将粒子特效锁定到一组图像序列的运动对象上。可为粒子设定颜色、发射方式和行为属性，包括：方向、寿命、数量、旋转、弹力、速度、随机性及其他参数。

变速操作

提供了时间重定位操作器（Time-remapping），用于制作慢放和快放特效。定时、速度和长度控制方法，实现对变速的高级操控。用户定义的帧间插值算法，制作更为光滑的融合或拖尾效果。

表达式

快速拾取，用于链接表达式时指定相关路径。使用 Javascript 表达式制作复杂动画，无需逐点设置关键帧。

表达式浏览器使得浏览、搜寻和修改 30 多种预置表达式更为便捷。快速拾取功能，将不同参数的实现效果合并在一起更加容易。可将表达式转换为关键帧，精细地调整动画效果。

选择集和遮罩

B样条线，在创建遮罩时实现对边缘的更光滑控制。

使用 Bezier 曲线、B样条线、自由手绘、矩形和椭圆工具，创建可动画、可设置轨迹的线形。

可设定动画的魔棒选择方法；可对魔棒选择点进行关键帧设定或轨迹处理。

基于键特技的选择集，用于高级的基于颜色的抽取操作，或实现对位操作。

边缘渐变技术——使用强大的三样条线对位技术，对可变边缘进行柔化处理；遮罩或选择集的内缘和外缘均可实现柔化控制，用于对运动模糊的补偿。

提供了用于遮罩和选择集合并操作的布尔运算操作器，包括：加、减、交、差和替换。

以单次处理方式，创建多个或组合在一起的线形，用于实现快速的对位操作。

抠像

菱形抠像。独有高级抠像算法，加快了精确抠像的速度。

高质量专业化的蓝屏键／绿屏键，带有先进的遮罩控制工具。

直观的键特技——RGB 差值键、YUV 键、HLS 键、通道键、亮度键、RGB-CMYL 键及用户定制的其他类型。

边界锐化和柔化控制，包括：修齐、收缩、销蚀和高斯模糊。

先进的扩散、色彩消除控制手段。

运动轨迹

高性能、高精度的运动轨迹技术；四角定点调整和图像稳定技术，消除相机摆动、晃动等瑕疵。

用无数量限制的点实现快速的轨迹调整功能，通过这些点实现对轨迹进行位置、比例和旋转的调整；使用前后对照的运动轨迹，任意可关键帧化的参数均可制作为动画；以 ASCII 码格式将轨迹数据导出到其他合成系统。

高级胶片工具

可输出 OpenEXR 文件序列，易于集成进电影制作流程；查找表 LUT，可使设计师在计算机屏幕上精确地控制和显示数字影片；添加颗粒（Add Grain）和去除颗粒（Remove Grain）滤镜包含了与大多数胶片材料对应的颗粒预设值自动匹配。

系统内支持 10 位 Cineon 格式，以 10 位方式直接绘图或对位，无需转换；对逐个分量的 32 位（浮点）支持，实现全浮点精度。

音频

支持 Apple QuickTime、AVI、WAV 和 AIFF 文件，实现音频与处理树中任一个操作器的同步，或用作全局参照轨。

在时间线上显示音频的音波表，用于精确同步；与缓存动画同步实现音频实时播放；音量控制，UV/ 峰值显示。

滤镜和插件

快速 GBlur——经优化的高质量模糊滤镜，保持常规渲染速度，而与模糊半径的大小无关。

GBuffer Builder——定置化地将用户图像位图组合进 RPF 文件中，用作 Combustion 的 3D 后期操作器；提供了制作超级扭曲和变形效果的能力。

用于 RPF/RLA 图像文件的 3D 后期特效，包括：3D 景深、3D 雾、3D 晕光、3D 镜头光和 3D 运动模糊；反交错视频处理、交错视频处理、图场还原、反转场顺序和播放安全色设置；保存特效操作器预设值，用于创建库文件并共享特效；与 Adobe Photoshop、Adobe After Effect 插件兼容。

关键帧和时间线的控制

在时间线上添加可定制的通道过滤操作。

基于层的时间线和动画曲线编辑器；提供了标注器，用于在时间线上添加注释或可视标记。

剪辑的修剪，帧和对象的高级控制技术；在通道上或一组关键帧上，完成拷贝／粘贴及数学操作。

在单帧或多帧上，完成自动的渐入渐出控制。

可设定曲线的插值精度，可逐帧设定，也可逐通道设定外部插值精度。

结构视图

结构视图交互式地展现了用于创建合成的整个过程和工作流程。

在结构视图、时间线或工作区视图中同步工作；制作合成效果的同时，流程图自动创建出来；对操作器可实现添加、删除、移动、剪切／复制、粘贴。

利用平移、缩放和居中功能实现快速导航。

## 四、Apple Shake 软件功能

Shake 提供兼为独立艺术家和大型工具而设计的完整工具组合，为你带来最有效的合成操作，以赋予大型图像逼真的效果。（图 1-10）

3D 多平面合成

新的多平面合成功能已经被直接整合到 Shake 的 Node View 中，从而能够从 2D 绘图、Rotoscoping 和图像处理完美地跳到 3D 分层合成。新增的多平面节点能够允许你"插入"任意数量的图层进行 3D 合成。通过导入 Maya、Boujou 和 Pixel Farm 等软件

图 1-10

图 1-10 Shake 在电影《金刚》中的使用

输入的 3D 跟踪数据，为实景拍摄的片段进行 CGI 渲染。使用 OpenGL 硬件加速预览，你的图层在你工作的时候也将保持高度的互动性。（图1-11）

### 改良的 Node View

Shake 中的每一种效果都是一个截然不同的节点，可以将它们插入到节点树，使用 Node View 视图选择、查看、浏览和整理组成节点树的功能。在 Node View 视图中，可以取用合成的任何一部分。在查看和选择每个节点的控制时，可以一边看最终合成结果，一边进行修改。例如，可以绘制一幅画面在 3D 空间中旋转，无需在另外一个窗口中查看效果。

### 分辨率独立

在 Shake4 中，可以在合成过程中随意更改素材的分辨率和位深度，更改次数和位置都不受限制。可以同时输出一张具有影片分辨率的 32 位感光板和一张 8 位视频分辨率的图像。Shake 允许在每声道 8 位、16 位或 32 位的情况下工作，而且所有这些都在同一个项目中：不需要以相同的位深度在一个项目中进行所有的合成操作。还可以在执行快速的 8 位操作的同时进行必要的 16 位和 32 位操作，使项目最优化。（图1-12）

### 在 Rotoshape Points 上跟踪

在 Shake 中，可以遮罩图层或特效来控制图像的效果区域。对于精细的动画制作，可以将特定的图像区域从背景中抠取出来，或对 Rotoshape 上的任意控制点实施跟踪，并施以真实的运动模糊效果。在一个 Rotoshape 节点上创建多个形状，并在每一个控制点上单独修改边缘柔化度。

### 32 位 Keylight 和 Primatte

Shake 包含两个业界标准的内置抠像插件 Keylight 和 Primatte，以完全的 32 位浮动精度进行操作，确保了项目中高位深度延续的正常。其他插件包采用 "one-keyer-fits-all" 的抠像方法，而 Shake 则允许你结合多种抠像插件以达到最佳效果。

### Truelight 显示器校准

Truelight ——一个来自 Filmlight 的完善的 HD-to-film 或 film-to-film 色彩管理系统——现在直接整合到 Shake 中，使用这个工具，你能够在 LCD 和 CRT 显示器上预览制作的胶片图像效果。利用 Truelight3D 立体技术可以准确地预见 HD 或冲印胶片的效果，而无需浪费不必要的胶片。

Shake 采用光学流动技术，率先将最新的图像处理集成到了一个独立、经济实用的视觉特效软件包中，获得更加清晰、锐利和逼真的图像效果。（图1-13）

### 基于光学流动技术的时间重设

运动估算的尖端方法能够自动逐像素地追踪图像，以创建新的帧。Shake 基于光学流动技术的时间重设功能就可以以惊人的低帧率为你带来平滑的慢动作特效。Shake 可以非线性更改素材时间，使图像向前和向后渐变。

### 摄像机平滑和跟踪

使用新增工具 Smoothcam 可以完全地平滑摄像机抖动，或消除其他摄像机运动带来的不良因素。Smoothcam 利用光学流动技术，不需要设置追

图 1-11　3D 多平面合成

图 1-12　分辨率独立

图 1-13　True light 显示器校准

图1-11　　　　　　　　　　　　　　　　图1-12　　　　　　　　　　　　　　图1-13

踪点就可以自动消除静态拍摄时的摄像机抖动，甚至可以通过修正不平滑的全景摇摄，使一些作废的拍摄重新有效。

Shake还包括高级的跟踪技术，它能准确分析帧与帧之间像素的变化，你可以将其他元素绑定到生成的"运动路径"上。Shake的跟踪系统 (tracker) 让你可以定义各种相关参数，自动跟踪大部分的高难度拍摄。绑定跟踪系统，可以描绘边、变形甚至是遮罩变形上的独立控制点。

### 基于形状的 Morphing 和 Warping

使用Shake中基于形状的 Morphing 和 Warping，可以完成奇妙的形状转换或完美的效果校正。Morphing 和 Warping直接整合到Shake中，利用标准的splin工具创建和修改的特效比基于网格的变形工具更直观。与基于硬件的变形工具不同，Shake基于软件进行精确渲染。将跟踪系统应用到形状，使扭曲和变形更加迅速，Shake 的变形引擎充分利用了双处理器。(图1-14)

### 自动对齐

使用自动对齐工具可以将多幅源像合并为一张全景图片，其变换节点以光学流动分析为基础。利用自动对齐工具进行排列，使变形和亮度与图像在垂直和水平方向重叠的部分完美匹配。与类似的照相工具不同，自动对齐工具针对静态图片和图像序列工作。这意味着你可以使用三次连续的拍摄或多幅图像来完成一个极端的广角拍摄效果。(图1-15)

### 开放、可定制的程序架构

Shake具有一个开放、可定制的程序架构（其内部包括C-like脚本语言和宏），让你创建自己的特效和功能。使用Shake广泛的开发工具、C-like脚本语言和宏来扩展软件的功能性，以制作出自定义的特效和功能。自行定制

Shake，以适合你的工作流程。

### 脚本

由于Shake项目本身是可编辑的脚本——文本文件以ASCII格式保存，所以它们具有极大的操作弹性，甚至连Shake都不用开启。如果你使用一个较大的脚本A，但是3D画家已经创建了那张图像的新版本B，那么你可以在一个文本编辑器中打开脚本，将图像B的参数替换为图像A。

实际上，直接从Mac OS X Terminal程序中你就可以取用大部分Shake功能。你可以在Terminal中输入一个简单的命令，快速获取一连串的TIFF图像，应用遮罩功能后将其放置到背景图像的35帧上。然后在RAM播放器中回放，或保存到磁盘上。Shake脚本将简单重复性工作自动化，且无须打开应用程序、输入图像、创建目录和渲染等步骤。

任何工具参数都可加入到数学表达式中，它们能够引导其他节点的修改或动画制作。你还可以同时修改一次合成的多个部分，或创建尖端的动画效果，例如，一个随机函数就可以生成忽明忽暗的灯光效果，没有这些表达式，要人工创建是不可能的。

## 五、三维软件Maya功能介绍

使用Maya3D建模、动画、特效和渲染软件，制作引人入胜的数字图像、逼真的动画和非凡的视觉特效。无论是电影或视频制作人员、游戏开发人员、制图艺术家、数字出版专业人员，还是3D爱

图1-14

图1-15

图1-14 基于形状的 Morphing 和 Warping 功能

图1-15 自动对齐功能

好者，Maya 2008都能为其实现创想，更快地完成复杂的建模任务。

Maya 2008为对多边形模型进行高级操作和分层级编辑提供了新的和改进的工具。重新设计的Smooth Mesh预览和工作流程支持能让您更高效地制作和编辑平滑的网格。另外，还有许多简化其他建模工作流程的新功能和改进功能：促进模型快速精确成型的新工具以及新的选择管理功能。其结果提高了建模效率，可更加高效地制作当今游戏、电影和视频制作行业所需的高度详细的角色和环境。

制作效果更佳的游戏

Maya 2008能更高效地制作和显示用于Nintendo Wii、Microsoft Xbox 360和Sony PlayStation3游戏控制台的高级内容。Maya视窗中通过新的硬件材质API（应用程序编程接口）新增了对DirectX HLSL（高级材质语言）材质的支持，能够在Maya中观看资源，效果就像在目标平台上一样。对高质量渲染视图的多项改进（包括支持分层的纹理和多组UV）提高了交互式预览的逼真度。此外，加速的mental ray纹理焙烘性能可以显著提高您的生产力。

简化3D工作流程

Maya 2008通过简化和加速耗费时间的任务，使生产力实现最大化。该软件的多个方面已进行了优化，提供改进的性能，如总体视窗绘制和选择、mental ray for Maya处理、Maya Fluid Effects，等等。角色动画师在他们的蒙皮和角色搭建工作流程中将会享受到更高水平的灵活性。此外，Maya提供了娱乐业3D软件包中最广泛的硬件技术和操作系统选择。

在电影方面，不论是需要创造3D动画用于可视化预览还是用于逼真的电脑生成物体的建模、动画和照明，Maya都是电影业数字艺术家的首选工具。由于经过了实际制作的检验、容易扩展、具有协作功能并且与其他工具包高度兼容，Maya允许制作公司高效的制作流程充分运转——这使之成为深受技术总监、动画总监和首席技术官（CTO）欢迎的一个产品。

游戏开发

游戏艺术家之所以选择Maya是因为它提供快速、直观的多边形建模和UV贴图工作流程以及广泛的关键帧、非线性及高级角色动画与编辑工具。通过API支持流行的材质语言（除了支持Cg材质之外，Maya现在还支持DirectX HLSL），令艺术家和开发人员大为受益，他们可以更轻松地在Maya中观看资产，效果就像在目标平台上一样。开发人员选择Maya的原因还包括：其结构的无敌开放性——体现在一个完整的API/SDK和两个集成的脚本语言（Python脚本语言和Maya嵌入式语言，即MEL）；可靠性：全面支持平台不受限制的Autodesk FBX；交换格式；以及作为游戏开发流程中坚力量和扩展满足项目需求的简单性。

在广播电视和视频制作方面，用户要求当今的制作团队制作出各种各样的镜头，从令人着迷的非现实特效到与实拍镜头无缝融合的逼真动画元素。电影业采用的这些工具也能使制作公司为广播电视图像、短片和电视连续剧制作业提供各种内容；Maya的性能和灵活性使这些行业的艺术家能够快速适应无法避免的客户变动，并迅速完成工作。

在数字出版方面，3D日益成为日常图形设计的一部分。因此，顶级数字出版专业人员（特别是那些使用Macintosh工作站的人员）都转向了Maya——帮助制作当今领先电影和游戏内容的软件。Maya为制作高端模型、高级特效和富有说服力的角色动画提供了最广泛的3D工具，并且通过压敏式画笔工具、直观的界面、两个集成的软件渲染器以及对所有流行数字出版／多媒体文件格式的支持提供了直观的2D和3D工作流程。不管是制作印刷、网络、多媒体还是视频内容，数字艺术家都会发现，把使用Maya制作的3D图像融合到他们的项目中使他们的作品有创意优势。

Maya 2008引入了重要的性能改进和许多的新功能，显著提高了建模工作流程的效率。例如，Maya Smooth Mesh工作流程得到了重大改进：现在可以在编辑网格骨架的同时预览平滑的网格。

其他深受用户欢迎的工作流程改进包括沿曲线放置物体、替换场景内的物体以及把引用场景内容转换为物体的功能。

此外，新的Slide Edge功能以及Booleans、Bevel、Bridge、Reduce和其他工具的重大改进，可以更高效地进行建模。Maya 2008还提供了两种新的选择管理功能：X-Ray选择突出和"pick walk"边循环功能。

图1—16

由于Maya硬件渲染引擎支持分层纹理、多组UV、负片灯光和物体空间法线贴图，因而使得交互式预览向真实效果又接近了几步。当在交互式视窗中使用高质量渲染器时，这不仅可以提高预览保真度，还允许使用Maya硬件渲染器把更广泛的特效渲染到最终输出。此外，加速的绘图和选择性能与用户界面元素的更高效更新一起，可以促进层级编辑，加速工作流程。

Maya 2008能让你高效地制作和显示用于新一代游戏控制台的尖端效果。特别是，对DirectX HLSL材质的本地支持（以及现有的CgFX支持）能让你在视窗中处理素材，并能像在目标控制台上一样观看它们。

动画师／动画技术总监通常发现有必要在他们搭建的角色上反复工作。Maya 2008现在简化了迭代蒙皮工作流程，能够轻易修改绑定角色的骨骼，而不必在之后重新绑定，因此可以保护骨骼绑定后完成的任何工作。这个过程是通过在绑定骨骼上插入、移动、删除、连接和断开关节的新工具以及对多种绑定姿势的支持实现的。

游戏开发人员现在可以使用新的硬件材质API，更轻松地为Maya编写高性能的硬件着色插件。这个API包含对OpenGL和DirectX材质的本地支持、内置材质参数支持，并能直接访问Maya内部渲染缓存。另外，新的约束API能让插件开发人员从基本Maya约束节点和命令结构编写他们自己的动画约束节点和命令，并让它们以与内置约束相似的方式与Maya其他部分进行交互。

Maya 2008使用最新的mental ray 3.6内核，此版本可在多边形网格转换和渲染时显著提高性能，并提高IPR（交互式写实渲染）启动性能。此外，以前仅在Maya硬件渲染器中支持的粒子类型现在可以在mental ray中进行渲染，因而消除了组合多个渲染器输出的需要。

新增了对Windows Vista操作系统的支持。Maya支持的平台和操作系统超过了娱乐业任何其他的3D图形和动画软件包。（图1—16）

3ds Max功能介绍

Autodesk 3ds Max 2009是一个全功能的3D建模、动画、渲染和视觉特效解决方案，广泛应用于最畅销的游戏以及获奖电影和视频内容的制作，快速高效地生成令人信服的角色、无缝的CG特效和令人惊叹的环境。

Reveal渲染通过提供精确控制在视图中或帧缓冲区的物体，简化和加速了迭代计算的工作流程，进一步增强了计划和模型的准确性。3ds Max 2009还提供一个用于屡获殊荣的mentalray渲染引擎的全新ProMaterials库，包含使设计师、建筑师和可视化专家能够快速调用以创建真实世界的图案和建筑表面的材质。

Biped现在为动画师提供了用于搭建四足物体

图1—16 《蜘蛛侠3》中使用了Maya软件。

身心的视听享受；从播放看，动画还肩负着教育、宣传的使命；然而从制作来讲，动画却是一个真正的劳动密集型产业。

A. 动画制作的前期

随着技术的进步，动画片制作呈现出多种形式，但是其基本的制作流程是不变的。一般来说，制作动画片分线上与线下两个部分，线上部分指创意阶段，艺术家与投资商可以天马行空地创意，力求最大限度地发挥想象力。当剧本完成后，一切工作将变得严谨起来。执行导演将向各部门发派任务，有些工作甚至导演亲自动手，如人物设计、场景设计、画面风格设计、分镜头绘制等等。工作人员会在下一步的制作当中，依据这些设定领会导演的意图。

B. 分镜头

分镜头是动画片制作当中非常重要的一个步骤，可谓承上启下。分镜头（deoupage 法语）是体现导演意志与影片精神的草稿，更是文字剧本与实际画面之间的桥梁。从理论上讲，分镜头剧本是导演的施工蓝图，制定拍摄计划的依据。而从制度上讲，电影局颁发的《故事影片生产管理手册》明文规定，筹备时期的任务第6条就是"完成分镜头剧本"。第10条又强调"没有通过或尚需作较大修改的分镜头剧本，一律不得投入生产"，就是说，不但必须完成分镜头剧本，而且在分镜头剧本不成熟的情况下也决不许投产。根据一百多年国内外制片经验定下来的制度，确实有着严格的科学性和普遍的应用价值。

与电影相比，动画分镜头作用就更重要，因为在分镜头剧本中你得把所有要解释的事情都解释清楚才行。为了完成同一个目标，则必须有人来领导、有人来指挥。在动画片制作的前期阶段，确定剧本、艺术风格是编剧、美术总监的职责；中期与后期制作阶段，则会进入流水线式的生产。为了能让编剧、美术总监、人物设计等工作人员的思想意识最大限度地贯穿整个创作过程，则需要一个统一的、明确的指导方案。作为整个动画影片创作的指挥者——导演则应当义不容辞地担当起分镜头制作的责任。

C. 设计稿

当分镜头被确定下来之后，分镜头将会被发往各个部门以作为动画制作的蓝本，这些部门包括原画动画创作部、音乐音响制作部、背景绘制部，甚至投资商也会有一本。制作部门拿到分镜头后的下一步工作是按照分镜头逐一放大制作成可供原画参考的设计稿。

动画设计稿是二维动画制片过程中的一个重要环节，前接分镜头，后接原画创作。也有人称设计稿是"放大"了的分镜头。在分镜头当中，导演只需要潦草地画出角色以及动作、光源的大概位置和简单场景就可以，而在设计稿当中，每一幅分镜头都会成为细致创作的草稿和基础。设计稿绘制工作一般有专门的制作人员，有时候首席原画、艺术总监甚至导演也会亲自绘制重要镜头的设计稿，其工作内容是在一张纸上用不同颜色的铅笔画出角色（或镜头中的主要动画单位）的几个关键动作，以便在原画创作的时候有所根据。在这张设计稿中，绘画者需要将场景中的各个重要道具的形状、位置画得很清楚，并将角色各个动作详细分解。试想，一集普通的22分钟的动画片要有380至400个镜头，一部90分钟的动画长篇需要2000多个的镜头，而每个镜头都需要放大、细化成设计稿，有的镜头甚至需要不止一张设计稿，而这一步是三维动画和二维动画都需要的必要环节，可见动画制作的工作量是多么巨大！

如果说分镜头是整部影片的施工蓝图的话，那么设计稿就是每个镜头的施工蓝图。设计稿主要要解决的问题是细化分镜头的内容，确定此镜头内角色的位置、动作、表情、灯光的位置、景别、环境等等因素。原画需要根据设计稿当中设计的角色位置、动作创作每一张原画，绘制背景的工作人员需要根据设计稿当中设计的场景、道具位置绘画详细的、彩色的背景图；只有这样，动画部分和背景才能在一个镜头当中匹配。

D. 原画与中间画

拿到设计稿之后就可以创作角色原画与中间

画了。可以说，原画就是面对观众的一扇窗，就好比是电影里的演员。在美国，一般是由专人负责主要角色的原画绘制，画这个角色原画的人就成为了这出戏的演员，他的性格将会注入到这个角色中，给予角色灵魂。原画师多从基层动画师做起。因为升格做原画设计师之前必须要了解及熟悉动画的制作过程。原画之所以重要，是因为原画表达的是动作中的关键姿势，而中间画是根据原画来创作的。一部动画片，是由一张张原画和动画组成的，而统领动画的原画要是出了问题，后果不堪设想。

动画艺术实际上就是原画的艺术，原画师的职责是要创造出鲜活的动画角色，原画稿的职责是串联整部动画片，让无生命的画稿变为有生命的、各具个性的活生生的艺术形象。一部影视作品，其角色的表演是否真实生动、个性是否鲜明突出，既是作品成败的关键，也是表明其艺术品质高低的标志。[1]

中间画又称动画，这个动画与广义的动画是不一样的。中间画是需要按照原画以及摄影表的规定补充关键动作之间的画面。尽管中间画在整个动画制作过程中并不是很关键、很重要的步骤，技术含量也并不高，但是中间画的质量直接关系到动画片的流畅程度，而且中间画的制作也是动画制作中最辛苦、最烦琐的步骤之一。

在原画与中间画的设计制作阶段，需要一个简单快速的检验装置，这就是线条检验仪。其实，一台普通的带摄像头的电脑配合专门软件就可以完成这个工作。线条检验是将原画与动画的草稿进行简单拍摄，再按照摄影表的播出速度播出，从而检验动画中角色动作的流畅性与准确性。原画师会根据这些草稿拍摄出来的小影片酌情修改摄影表以及原画动画，从而达到最好的效果。

E.动画合成

当制片助理或剧务端着厚厚的一叠完成的原画与动画走进电脑合成机房的时候，也就标志着动画制作进入了合成阶段。这些凝聚着创作者心血的纸张将被扫描为数字信号保存在电脑当中

并进行处理。其实，不仅仅是原画和动画，音乐音效、背景画面、特殊效果等等最终都将进入合成机房进行"混合"。

拿到画稿之后，如何将其变成好看的动画片？这又需要一个精密复杂的步骤。电脑的应用已经极大地提升了动画合成的效率，将这个步骤变得简单。现在世界上常用的动画合成软件有很多，著名的包括 Animo、Retas、Toonz 等等。

## 第二节
## 二维动画系统 Animo 介绍

Animo 是英国 Cambridge Animation System 公司开发的运行于 SGI 工作站和 Windows NT 平台上的二维动画制作系统，使用非常广泛，现在的最新版本是 Animo 6.0。动画片《小倩》(日本)、《空中大灌篮》(美国)、《埃及王子》(美国) 等都是应用 Animo 完成合成工作的。它有面向动画师设计的软件工作界面，扫描后的画稿保持了原始的线条。它提供了自动上色和自动线条封闭功能，并和调色板模型编辑器集成在一起，还提供了不受数目限制的颜色和调色板，一个角色模型可设置多个"色指定"。另外，Animo 还具有一些特技效果处理，包括灯光、阴影、照相机镜头的推拉、背景虚化、水波等，并可与二维、三维和实拍镜头进行合成。它提供的可视化场景图使动画师只用几个简单的步骤就可完成复杂的操作，提高了工作效率和速度。

Animo 的图像处理技术基础为矢量加点阵，即扫描输入为灰度图，针对灰度图进行矢量化，识别线条中心骨架线为矢量线，同时还保留线条的点阵图像。矢量线主要用于上色，而特效处理和最终生成画面还是靠点阵图。点阵图可以最佳地保持原有线条的笔触，而矢量骨架线可以实现高效的区域上色，这种综合的实现思想起到了非常好的作用。

Animo 的各个板块

Animo 是一个模块化的软件系统，它既可以在

单一的电脑上使用，又适用于网络环境中的动画制作组协同工作。在大型动画公司中，Animo的工作模式是分布式处理，系统安装在各个工作站上，在合成时可以将若干工作站上的镜头在同一台机器上合成。Animo还引入了通用数据库接口进行工作流程管理，可以实现一台服务器对各个工作站的工作流程控制乃至工作量的统计分析。其最大特点是采用通用数据库接口，可以和标准的数据库软件进行数据通信，以弥补本身数据处理功能的不足。

Animo分为多个模块，包括BatchMonitor、ColorCorrector、Configure、Director、ImageProcessor、InkPaint、PencilTester、Replayer、ScanBackground、ScanLevel、SoundBreakdown、VectorEitor等，每一个模块负责一种工作。因此，在进行不同的工作时需要开启不同的模块。

在这些模块中，BatchMonitor是渲染等后台程序的监视器，通过这一程序我们可以了解后台渲染的进程。ColorCorrector是Animo中自带的校色工具，Replayer是Animo的播放器，VectorEditor是Animo的矢量设置和转换程序，在我们合成二维动画的时候用得不多。这些辅助程序其实在应用Animo的过程中会自动调用，比如说当把一帧一帧动画连接好需要播放的时候，Replayer会自动跳出来。因此，这些辅助的Animo程序并不会经常专门用到。

另外，ScanBackground以及SoundBreakdown这两个模块一个是扫描背景与编辑背景的程序，另一个是Animo自带的音频编辑程序。由于这两项功能可以在后期编辑软件中实现更多变化，因此在本文中只作简要介绍。

A.线检工具PencilTester

PencilTester模块其实并不是用于动画合成

的，而是用于上文中讲到的原画与动画检验。PencilTester的用户界面基本上与Director模块一致，因为本身线检工作就是正片的"预览"。因此，PencilTester模块是在绘制原画与动画阶段就要用到的模块。通过此模块，可以确定原画的精确性以及摄影表的编排。

B.动画扫描工具ScanLevel

ScanLevel模块是Animo当中自带的扫描程序，在Animo的较早版本中，ScanLevel模块只支持专业扫描仪。如今，Animo 6.0已经可以在Microsoft Windows XP等平台上使用，也可以使用家用扫描仪。ScanLevel模块是Animo制作二维动画的起点，也是将纸上画转移成电脑数据的桥梁。ScanLevel模块的另一个功能就是建立工程文件夹。在Animo的程序结构中，每一套动画是以文件夹形式存在的。一般来说，每一镜头就是一个工程文件夹，在这个夹子当中，有图片格式的文件以及经过处理的图片文件，这些文件都是Animo特有的，只有Animo的相关模块程序才能打开。

C.背景扫描工具ScanBackground

顾名思义，ScanBackground模块是扫描背景用的程序。尽管每张动画背景在影片中只会出现几秒中，但是从创作者到编辑者都会以极大的耐心和责任心去处理每一张背景图。在制作二维动画的过程中，原画、动画以及动画背景都要按照一个严格的规格框来规定画框的大小、范围以及移动方式。ScanBackground模块也提供了这一功能，ScanBackground模块对于动画师来说将会是一个非常熟悉的界面。

D.线条处理工具ImageProcessor

ImageProcessor模块应该算是Animo当中最有特色的一个模块了，因为这一模块所完成的任务对于动画师似乎并没有多大意义，但是对于电脑来说将是一个"擦亮眼睛"的过程。Animo的软件开发人员利用高效率的算法，利用ImageProcessor模块将点阵图转化成易于描线上色的矢量图，并将原点阵图与处理后的矢量图合在同一个文件当中。这样，既可以保留动画师细腻优美的笔画，又便于

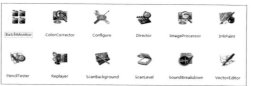

图2-3 Animo的各个板块

图2-3

上色工作者高效、准确地完成上色工作。当然，从点阵到矢量的过程是一个计算机识别的过程，识别的准确率取决于画稿是否清晰、扫描是否合乎标准。这也就是为什么高标准的动画公司会严格要求画稿干净整洁。

E.上色与色指定工具InkPaint

InkPaint模块是Animo色彩的世界，其主要功能：一是按照前期设计（人物与道具设计），制作标准的上色规范，即色板。这一阶段所做的是将确定下来的角色的颜色标准化，比如说某角色的衣服袖子在角色设计的时候是暗红色，那么到底有多暗？到底有多红？在夜间和在白天的区别是什么？这些疑问需要依靠准确的数字来规定，即RGB值（或印刷用的CMYK值）。制作Animo用的色板即规定了动画中某一角色的颜色，由于Animo是支持联网共享的，因此每一台用于上色的机器都可以读取统一的颜色值，确保角色在场景中以一致的颜色出现；二是为转换成矢量的原画动画上色。这是一个令人兴奋又枯燥乏味的过程，熟练的上色工作人员每秒钟可以填很多张动画中的颜色，当然，他们依靠的是准确完善的色板以及长时间积累的经验。

F.声音匹配工具SoundBreakdown

SoundBreakdown主要用于角色动画中对话与角色口型的匹配，还有背景音乐的编辑与画面配合。在现代动画工业制作中，先期配音尽管成本较高、难度较大，但是影片效果会很好。Animo的SoundBreakdown模块为先期配音后对口型动画提供了便利。通过这一模块，我们可以将音乐、音效、对白按照摄影表的时间剪辑安排好，以便在正式剪辑中使用。

G.摄影表与合成工具Director

拿着原画师几经修改确定后的摄影表，把画稿上好颜色，将背景剪裁备用，按照画面安排声音之后，可谓万事俱备，只欠东风了。如何将这些静止的画面动起来，则是动画合成软件的精髓。Director作为Animo当中功能最多、最复杂的模块，承担着动画合成的工作。另外，Director当中还有一

些有趣的特殊效果。（图2-4、图2-5）

早在1956年，关于埃及王子摩西的故事就被搬上了屏幕。而四十多年后，美国著名导演斯皮尔伯格的DreamWorks SKG梦工厂将这个故事用电脑特技动画片的形式搬上了屏幕，并取名《埃及王子》。在这部动画片中，几千个人物都是用电脑动画和特技制作完成，使其具有了宏伟史诗般的效果。

《埃及王子》这部将近2000个镜头长达90分钟的动画片，结合了二维图像与三维动画的制作方式，而英国Cambridge Animation公司的二维卡通动画系统Animo是这部影片的主要制作合成工具。这部影片全部镜头的上色都是由Animo完成的，在图像处理时，Photoshop用于改变背景调色板。Hummel先生说："如果你花了两个星期绘制了你认为满意的一个背景，我们将它扫描到电脑中，用Photoshop进行调色。我们可以修改图像某个部分的颜色而不需要重新绘制整个图像，并且如果我们在一帧中进行了这样的修改，Animo就会自动地在下面所有的帧中进行这个修改。"

动画师还使用了各种各样的三维模型、动画和生成工具建立了各种三维图像，与二维图像完

图2-4

图2-5

图2-4、图2-5 选自动画片《埃及王子》

利用Animo合成的成功案例美国动画片《埃及王子》。

美地结合在一起。Hummel先生解释道："我们希望从不同的角度、不同的透视关系来观察画面。在二维动画中，大部分时间里摄影机是静止的，使用了三维动画，摄影机就可以更自由地移动，导演可以按照类似真实的实拍电影制作方式来使用摄影机的角度进行制作。"在角色动画方面也使用了三维效果，Hummel先生说："影片中某些镜头里的人物只使用二维动画进行制作，而某些镜头需要改变摄影机的透视关系，也就是镜头在一群人之间进行平移，这样由三维制作的人物模型就非常容易进行这样的移动。"

对于梦工厂的动画师来说，创建这些三维场景和模型是一项艰巨的工作，而将它们与二维动画进行合成则是一项更加具有挑战性的工作。为了完成这项工作，动画师使用了Animo的摄影表进行合成。Hummel先生说："如果没有Animo摄影表工具，我们连5%的三维模型都使用不了。Animo的摄影表工具使动画师可以将三维物体结合到二维动画的场景中，这是电影制作的一个巨大突破。当然，以前也能做到，但Animo摄影表工具使我们做起来非常容易。"《埃及王子》中许多场景制作都使用了这个工具。

Philips先生说："使用Animo的摄影表，我们就可以在早期设计摄影机移动时将二维和三维图像进行合成，这样艺术家就可以在二维空间设计摄影机的运动。由于摄影表工具不仅针对三维空间，而且也针对二维空间，一旦摄影机运动完成后，我们就将场景划分成几个部分给动画师以一

个合理的尺寸大小进行动画创作。然后再扫描到电脑中，以一个正确的尺寸放回到场景中，再加上摄影机的运动。这样动画师可以更多地把精力用于动画创作，而不需考虑摄影机的运动。总之，它使我们能够真正感觉所有的场景都是由一个移动的摄影机实际拍摄的。"

## 第三节
## 二维动画特效实例一

二维动画片大都是单线平涂的效果，很多艺术家并不满足这样简单的色块效果，于是有了很多尝试，叠加纹理就是其中一种。（图2-6至图2-8）

下面通过一个具体的案例，来看看这种纹理效果是用什么思路来完成的。

图2-6 《墙——献给母亲》中的纹理效果

图2-7 《街头霸王4》中的叠加纹理效果

图2-8 《怪化猫》中的纹理效果

图2-6

图2-7

图2-8

图 2—9

Step 1  首先需要几个素材，一个是动画素材，还有相关的纹理素材。（图2—9）

图 2—10

Step 2  将素材在合成软件Shake中打开。（图2—10）

图 2—11

Step 3  选择Keylight命令，进行色彩抠像，选择帽子上的红颜色。Keylight节点是抠像中的一个非常好用的命令，关于抠像我们在后面会详细的讲解，下面先利用抠像命令来实现纹理叠加的效果。（图2—11）

图 2—12

Step 4 查看Alpha通道，调整Screen Range参数。(图2—12)

图 2—13

Step 5 增加rotoshape，画出一个遮罩，将帽子以下的部分都画在遮罩范围以内。(图 2—13)

图 2—14

Step 6 将画好的遮罩定义成垃圾遮罩，这样帽子的部分就很干净了。(图2—14)

图 2-15

Step 7  将遮罩反向。
(图 2-15)

图 2-16

Step 8  将帽子的区
域定义成为肌理图案的
alpha通道。(图 2-16)

图 2-17

Step 9  调整肌理的
大小，让肌理稍微小一
点。(图 2-17)

图 2—18

Step 10 将肌理和
帽子的原色叠在一起。
(图 2—18)

图 2—19

Step 11 看一下效
果，帽子的颜色有点深。
(图 2—19)

Step 12 调整帽子
的颜色和亮度，达到满
意的程度。(图 2—20)

图 2—20

图 2—21

Step 13 继续选择
色彩抠像，这次选择头
发部分。头发和帽子的
颜色太接近，会被一起
抠掉。(图 2—21)

Step 14　使用图层中的减法命令将刚才单独抠取出来的帽子选区减掉。(图2—22)

图2—22

Step 15　继续添加纹理。(图2—23)

图2—23

Step 16　将头发添加的纹理和之前的帽子合成在一起，纹理的效果就出来啦！(图2—24)

图2—24

## 第四节
## 二维动画特效实例二

　　在看动画片时，一个镜头里没有运动的物体，你肯定感到不对劲，即便是画面效果非常好，也会认为只是一幅画而已，而如果添加上一些动的元素，立刻就会觉得效果好了很多，而且不会认为是一张静止的画面。其实唯一的不同，就是增加了一个可以"动"的区域。

图2-25

Step 1　打开需要修改的素材，创建一个rotoshape，进行遮罩创建。(图2-25)

图2-26

Step 2　按照人物的结构创建遮罩。(图2-26)

图2-27

Step 3　细致调整遮罩，根据需要增加遮罩。(图2-27)

图 2-28

Step 4　为了让效果更加明显，先使用Mult命令给整幅图像罩上一层颜色。（图2-28）

图 2-29

Step 5　使用bright-ness命令，提高整幅画面的亮度，当然要在刚刚绘制完成的遮罩范围以内提高亮度。（图2-29）

图 2-30

Step 6　现在的效果已经很好啦！如果想再细致一些的话，可以再做一个动态遮罩，和之前的这个遮罩一起使用。（图2-30）

图2-31a

图2-31b

Step 7　在这个遮罩范围内进行颜色调整，可以做出很多绚丽的效果。(图2-31a、图2-31b)

---

## 第五节
## 二维动画特效实例三

添加纹理还有另外一种方法，这和前面叙述的添加纹理所得到的效果还是有一些区别。在使用前面讲到的方法所得到的效果中，纹理的图案并不根据人物的形体变化而变化，所以尤其是在人物运动幅度非常大的时候我们会看到纹理好像不是人物身上的纹理，人物的体积感被弱化，更加平面化和装饰化，更有甚者还会影响观赏者的注意力。

在北京残奥会吉祥物官方动画宣传片中，可以看到这样一个镜头：蒲公英从远处飞来，轻踩荷花和荷叶，荷花、荷叶随之上下运动，而荷花和荷叶本身都是有着纹理的，这些纹理跟随形体进行变化。下面来看看这种效果是怎样实现的。(图2-32)

图2-32　选自动画宣传片
《福牛乐乐》

图2-32

Step 1 打开Shake软件,使用Shake的插件reflex工具来实现纹理跟随形体变化的效果。将事先画的图像打开,尽量使用纹理非常明显的图像,我使用的是彩色铅笔绘制的卡通人物。(图2-33)

图2-33

Step 2 将人物与背景先进行合成。(图2-34)

图2-34

Step 3 选中人物素材,添加reflex工具的warp命令。(图2-35)

图2-35

Step 4 在 warp 命令中根据人物形象描绘路径，如果想要效果好的话，就要画得细致些。需要注意的是，在这个例子中，只想让人物的头发微微飘动，而对人物的脸不希望有任何变形，因而人物的脸部和其他你不希望变形的地方都要进行描绘才可以。（图2-36）

图2-36

Step 5 将人物全身都描绘。（图2-37）

图2-37

Step 6 将人物显示关掉，我们可以在黑色背景中检查描绘的路径。（图2-38）

图2-38

图 2-39

Step 7　打开关键帧按钮，再选择 Edge 模式，在时间线上将标尺移动到第8帧，然后将画好的路径锚点根据你的需要进行移动，移动到变形后的位置。(图 2-39)

图 2-40

Step 8　移动锚点结束后，将 warp 的参数进行设置。(图 2-40)

图 2-41

Step 9　渲染一下，现在可以看到人物的头发在微微飘动。(图 2-41)

图 2—42

Step 10 下面来丰富一下画面效果，在这之前可以使用 warp 命令做成闭眼的效果。（图 2—42）

Step 11 添加一个丰富的背景。（图 2—43）

图 2—43

图 2—44

Step 12 看一下效果。如果还有精力的话，背景中的小猪都可以使用这种方法让它动起来，当然纹理也是随之运动的啦！（图 2—44）

**小结：**

　　本章中，详细分析和二维动画相关的后期合成知识和操作方法。二维动画独特多变的艺术风格让很多艺术家着迷，在上海美术电影制片厂的辉煌时代，动画片被称为美术片，由此可见，美术风格对一部影片的影响是很大的。所以，掌握软件技术的同时，对画面的理解和掌控能力是非常重要的。

**思考与练习：**

　　1.尝试制作自己喜欢的影片中的一个镜头。

　　2.尝试新的材料、新的工具，看有没有新的画面效果。

**注：**

　　1 伍振国，实用影视制片[M]，北京：中国广播电视出版社，1999

# 第三章 三维动画合成

现在的影院动画大片几乎已经是三维动画的天下了，为什么会是这样的结果呢？

三维动画属于CG的一个门类。CG，即Computer Graphics，利用计算机技术进行视觉设计和生产的领域统称为CG。它包括平面印刷设计、网页设计、三维动画、影视特效、多媒体、计算机辅助设计等，动画行业与CG相辅相成，在今天工业化大趋势下，CG成为动画产业一股重要的生产力。

三维动画与二维动画相比，物理仿真性非常高，它可以很容易地制作出比二维动画复杂得多的造型和装饰。(图 3-1、图 3-2)

另外三维动画里的摄像机几乎无所不能，能够拍摄到创作者需要的任何镜头，所以，我们可以利用三维动画这种无可比拟的优势，制作出非常震撼人心的视觉效果。(图 3-3 至图 3-9)

因为三维动画完全是在电脑中生成，尤其是原动画之外的过渡画面都会自动生成，动作是一拍一的，也就是一秒钟是 24 张（PAL 制是 25 张）画面，所以动作会比传统的二维动画更顺畅。

图 3-1

图 3-2

图 3-3

图 3-4

图 3-5

图 3-1 《花木兰》中的战甲更像是普通的布料衣服。

图 3-2 《魔兽世界》中的金属质感战甲

图 3-3 《功夫熊猫》中的熊猫不仅毛发毕现，体态的肥胖分量感也非常明显。

图 3-4 《熊猫家族》中的熊猫

图 3-5 《恶童》的画面虽然是二维效果，但却经常出现运动的三维镜头。

图3-8

图3-6

图3-7

图3-9

三维动画的制作环节分工更加细致，更加符合工业化大生产的模式，比如建模、材质、动作、灯光、渲染等等都是单独的工作职位，只要完成本职的工作交给下一个环节就可以了，这样提高了工作效率。同时，如果造型完成后，模型可以放在不同的镜头中，甚至在不同的片集当中反复使用，从这个角度上来说，动画片长度越长，三维动画的制作成本越低。这无疑是个巨大的优势。

特效合成软件虽然功能强大，但是对像三维

建模等三维方面的工作它却是力不从心的。所以，需要使用其他软件和使用后期软件相结合，用各自的优势去工作，这样有了分工，从三维软件中制作模型动画，然后在后期软件中进行合成，就可以做出出色的作品。

## 第一节
## 三维动画的建模

### 一、在3ds Max里建模

先要明确制作思路。将要设计的小人是个虚拟的角色，不可能在现实中拍摄得到他，我们可以用三维软件先制作这个小人的模型，给他添加骨骼，进行蒙皮，调节动画。

Step 1 设计出形象，这个是非常关键的一步。

Step 2 现在开始在Max中制作。打开软件3ds Max，创建一个球体，将球体转换成Editable Poly。(图3-10)

图3-6 《鼹鼠的故事》中镜头大都是简单的平移镜头。

图3-7 《蜘蛛侠3》高难度镜头中的人物也是三维软件制作的。

图3-8 《无皇刃谭》的画面也是二维效果，但影片中也大量运用运动的三维镜头。

图3-9 《加菲猫》中三维软件制作的猫与实拍的真人合成在一起。

图3-10 转换成Editable Poly

图3-10

图 3-11

Step 3　在修改面板中点模式下，使用移动工具移动点的位置，获得如图 3-11 所示的效果。

图 3-12

Step 4　在 Editable Poly 的点模式下，选择 cut 命令，在球体上画线，然后调整点的位置，得到如图 3-12 所示的效果。

step 5　依旧使用 cut 工具，根据小人的结构，将需要的线画出来，然后移动相应点的位置，依次的效果如图 3-13 所示。

图 3-13

step 6　用同样的方法创建身体。（图 3-14）

图 3-14

Step 7 选择File菜单下的Merge命令，将头部模型合并进来。（图3-15）

Step 8 选择修改面板中的Attach命令，将头部和身体链接在一起。（图3-16）

图3-15

图3-16

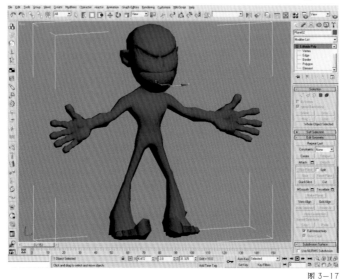

Step 9 修改造型，最后效果如图3-17所示。这样模型就制作完成了。

图3-17

## 二、在3ds Max里调节材质和灯光

Step 1 现在我们开始调节材质。按键盘M键弹出材质编辑器窗口，选择Multi/Sub-Object材质，将数字设置为2。（图3-18）

图3-19

图3-15 Merge 合并命令

图3-16 Attach 命令

图3-17 最终效果

图3-18 MultiSub - Object 材质

图3-19 渲染结果

图3-18

Step 2 调整材质，将材质赋予小人，渲染一下，效果如图3-19所示。这时的渲染效果并不令人满意，因为材质并不像材质编辑器中那样的好看（图3-20），这是因为还没有设置灯光。

图 3-21

Step 3　设定灯光。位置如图 3-21 所示。

图 3-22　　　　　　　图 3-23

Step 4　灯光参数。(图 3-22 和图 3-23)

图 3-24

Step 5　渲染 Front 视图。效果如图 3-24 所示。

这样，小人的效果还是令人比较满意的。

图 3-25

Step 6　在最终的效果中，小人是有一个影子的，可以在 3ds Max 中设置影子，在小人的脚下创建一个 Box。(图 3-25)

图 3-26

Step 7　打开材质编辑器，将一个材质赋予这个 Box，将材质设置为 Matte/Shadow 类型。

(图 3-26)

图 3-20　材质编辑器中的效果

图 3-21　增设灯光

图 3-22　主光源的设置

图 3-23　辅光源的设置

图 3-24　最终效果

图 3-25　创建地面

图 3-26　选择材质

图 3-27

Step 8 材质设置。(图 3-27)

图 3-28

图 3-29

图 3-27 材质设置

图 3-28 小人有了影子

图 3-29 Alpha 通道中的影子

图 3-30 创建骨骼

图 3-31 修改参数

图 3-32 调整骨骼

Step 9 这样，渲染的小人就有了影子
(图 3-28)。而且在 Alpha 通道中，也有了半
透明(即灰色的部分)的影子 (图 3-29)。

图 3-30

图 3-31

## 三、在 3ds Max 里调节动作

Step 1 隐藏角色模型,使用 Bi-
ped 命令创建出角色骨骼。(图 3-30)

Step 2 修改参数。(图 3-31)

Step 3 选择骨骼,增加 Edit Mesh
修改命令以及移动、旋转、缩放等修改
工具修改骨骼,使之和角色匹配。(图
3-32)

图 3-32

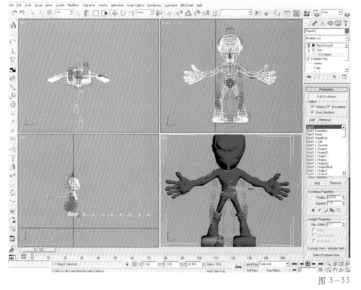

图 3—33

Step 4　选择角色模型，使用skin命令进行骨骼蒙皮。（图3—33）

图 3—34

Step 5　调节动画。（图3—34）

Step 6　选中小人模型，点右键，选择Hide Unselected，将小人模型以外的物体都隐藏。（图3—35）

图 3—35

图 3—33　蒙皮

图 3—34　调整动画

图 3—35　隐藏骨骼

图 3-36

图 3-39

Step 9　在弹出的渲染场景的面板中进行渲染设置。在 Common Parameters 面板下进行 Time Output/Output Side/Render Output 等设置。(图 3-39)

图 3-37

Step 7　创建摄像机，位置和参数如图 3-36 和图 3-37 所示。

图 3-40

Step 10　将 Common Parameters 面板的 Render Output/Save File 前面的对号激活。(图 3-40)

图 3-38

Step 8　这样，基本完成了 3ds Max 中的工作，下面就剩下计算机的渲染工作了。

点击"渲染场景"图标，在弹出的面板中进行渲染设置。(图 3-38)

图 3-41

Step 11　点选 Common Parameters 面板的 Render Output/Save File/Files，在弹出的面板中进行输出格式的设置。一般是将 3ds Max 里的三维动画渲染成 TGA 格式的序列。(图 3-41)

图 3-36　摄像机位置
图 3-37　摄像机参数
图 3-38　渲染图标
图 3-39　进行渲染设置
图 3-40　保存选项
图 3-41　设置输出格式

提示：为什么要保存成 TGA 格式的序列呢？因为如果只是将动画渲染成 avi 格式或者是 mov 的格式，这样在导入后期合成软件里就不能带着通道，不能进行很好的合成特效工作；而 TGA、Tiff 等格式是带有 Alpha 通道的，就可以很好地进行特效合成。

Step 12　下面是计算机的任务啦！点击 Render 后去外面活动活动吧！（图 3-42）

图 3-42

## 第二节
## 进入 After Effect 进行合成

Step 1　打开软件 After Effect 并创建一个新的 Composition，将刚才在 3ds Max 里渲染的 TGA 序列导入，此时会弹出一个对话框询问这个 TGA 文件的通道信息，默认的选项如图 3-43 所示。

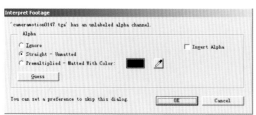

图 3-43

带通道素材文件大致可以分成两类，Straight 类型的 Alpha 通道，是把物体的透明度信息保存在一个单独的通道（Alpha 通道）中供其他程序使用。而 Premultiplied 类型的 Alpha 通道，除了在 Alpha 通道中保存物体的透明度信息外，还在 RGB 通道中混入了部分透明信息，通常它会使用一个背景色基调，将物体的 Alpha 通道与 RGB 通道进行乘法运算，得到一个新的 RGB 通道，并用这个新的 RGB 通道去替换原来的 RGB 通道。

为什么会有这两种不同的方式呢？它们有什么样的优点和缺点呢？事实上，具有 Straight 类型的 Alpha 通道经常用于电影制作等画面精度要求很高的场合；而具有 Premultiplied 类型 Alpha 通道的素材兼容性更好，能够被大多数的软件识别，由于它对物体的 RGB 通道进行了处理，使得在一些特殊的环境下，物体的半透明度能够被更好地表现出来，比如羽化区域等。

相对应地，After Effects 里处理带通道素材的方式有三种：第一种是忽略 Alpha 通道（Ignore）；第二种是直接从素材的 Alpha 通道中获取透明信息（Straight）和半透明信息；第三种是在读取透明信息时读取 Alpha 通道内的透明信息，同时读取去除预存背景色的保存在彩色通道内的半透明信息。

大多数三维软件都使用黑色作为默认的背景色，但也不排除使用其他颜色作为背景的可能，如果素材的背景色不是黑色，就应该在颜色的选择器中选用与背景色相同的颜色。

图 3-42　渲染生成
图 3-43　对话框

图 3-44

Step 2　使用默认的选项，选择 OK 得到图 3-44 所示效果。

如果要对素材的通道还需要设置的话，可以在 Project 窗口内选择 TGA 序列，按下 Ctrl+F，弹出 Interpret Footage，选择 Premuliplied-Matted With Color 或 Ignore 进行设置。(图 3-45)

图 3-45

Step 3　导入素材背景，得到图 3-46 所示效果。

到现在为止，我们已经在 3ds Max 中制作了小人并在 After Effects 中打开进行了合成和修改。当然，还可以继续在桌面上添加更多的形象，也可以

图 3-44 效果

图 3-45 设置

图 3-46 效果

图 3-47 RLA 文件格式保存

设置界面

不制作小人，而制作机器人或者小动物等等角色。可以进行各种各样的尝试，只要预先考虑好最终作品的用途，然后采用适当的格式进行渲染就可以了。

如果不想损失精心制作的作品的品质，建议大家使用 DV 格式或者 TGA、Tiff 格式。

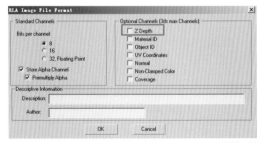

图 3-46

## 第三节
## 使用 RPF 文件进行 Z 通道深度合成

使用 TGA 格式序列的好处是信号损失小，带有 Alpha 通道，能够被绝大多数的软件输入和输出，一般情况下已经够用了。但是，TGA 格式文件并不保留其他的有用信息，例如 Z-Depth、摄像机信息等都不会保存在 TGA 文件中。而在 3ds Max 中，RLA/RPF 文件格式却能够很好地保存 Z 通道。RLA 和 RPF 文件格式保存设置界面见图 3-47 和图 3-48。

从图 3-47 和图 3-48 比较可以看出，RPF 的格

图 3-47

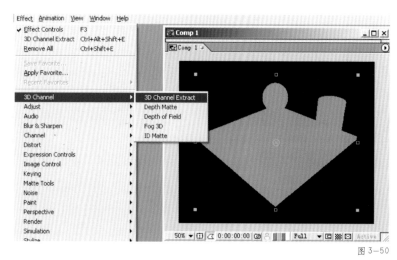

式要比RLA的格式能够保存的信息多很多,所以一般在应用中输出文件都被保存为RPF格式,再输入到After Effects中,在RPF文件中的Alpha通道信息、Z通道信息、贴图ID号、物体ID号、贴图法线方向、摄像机信息等都能被After Effects正确识别。

Step 1　在3ds Max中输出图像文件格式为RLA或者是RPF,导入到After Effects中(图3-49)。看到的这种文件似乎和普通的TGA格式没有什么差别。

Step 2　可以通过After Effects的3D Channel Extract来检查这种格式中所包含的其他信息。这个特效默认的选择是检查Z通道的信息。Z通道信息表示画面上每个像素点离摄像机的距离,用黑白信息来表示,越远就越黑,越近就越白。选中导入的图像,选择菜单命令中的Effect/3D Channel/3D Channel

Extract,得到如图3-50所示效果。

Step 3　执行菜单命令中的Effect/3D Channel/3D Channel Extract命令后将弹出如图3-51所示的窗口。把鼠标移动到视图中图像的任意位置单击后可以在Info窗口中看到相对应的信息,包括Z通道的深度信息。(图3-52)

Step 4　在视图里点击最近的地方,基本上就是图像的最底部的位置,就可以在Info窗口里得到这个位置的深度信息,然后在Effect Controls控制面板里White Point后面的数值框里将在Info窗口中

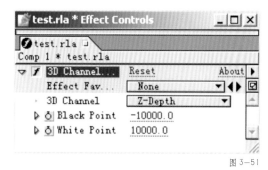

图3-48　RPF文件格式保存设置界面

图3-49　初步合成

图3-50　3D Channel Extract命令

图3-51　3D Channel Extract面板

图3-52　信息面板

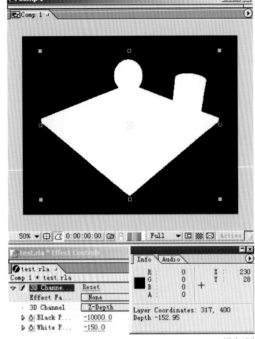

图 3-53

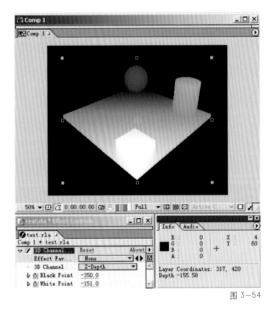

图 3-54

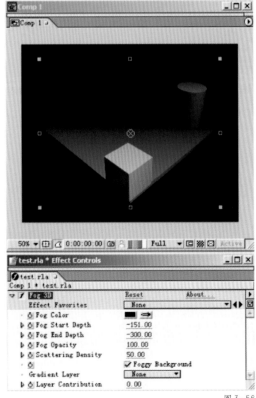

图 3-55

图 3-56

得到的 Depth 深度信息输入，用鼠标进行微调，可得到如图 3-53 的效果。

Step 5　在视图里点击最远的地方，像上一步那样在 Effect Controls 控制面板里 Black Point 后面的数值框里将在 Info 窗口中得到的 Depth 深度信息输入，最后用鼠标进行微调，可得到如图 3-54 所示均匀过渡的 Z 通道信息的效果。

Step 6　利用 Z 通道信息，可以方便地为渲染好的 RPF 或者 RLA 序列加上三维雾化效果，在特效控制窗口内删去 3D Channel Extract 特效，选择 Effect/3D Channel/Fog 3D。（图 3-55）

在特效控制窗口内修改 Fog Color 为黑色，然后根据前面获得的 Black Point 和 White Point 的值来分别修改 Fog Start Depth 和 Fog End Depth 的数值。在这里，将 Fog Start Depth 的数值设置成和 White Point 的数值一样为 -151，Fog End Depth 的数值一般是 White Point 和 Black Point 之间的一个数值，先设置数值为 -300，也就是说，在这个数值之外都将被雾所覆盖。（图 3-56）

图 3-53　得到深度信息
图 3-54　深度通道效果
图 3-55　Fog 3D 命令
图 3-56　效果

通过这个例子可以看到，在Fog End Depth设定值之外的物体逐渐地出现和消失，效果也很好，而且渲染速度要比用三维软件快得多，还可以通过修改Fog Opacity的数值来定义雾的不透明度，修改Scattering Density的数值来定义雾的密度。

对于包含Z通道信息的图像序列文件，After Effects还可以加上模拟景深的效果。使用过三维软件的读者知道，在三维软件下渲染景深效果常常很费时间，而在After Effects等后期软件下进行景深模拟，渲染速度飞快，效果也相当不错，而且还

能够根据合成要求对景深模糊程度进行手动调节，大大增加了动画的可看性。

Step 7　选择Effect/3D Channel/Depth of Field，利用Z通道信息方便地为渲染好的RPF或者RLA序列模拟出景深特效。（图3-57）

将Focal Plane（聚焦区）的数值设为-100，将Maximum Radius的数值修改为5，Focal Plane Thickness和Focal Bias的数值设为80和66。在使用Depth of Field特效的时候，要注意将高质量渲染开关打开，否则容易出现马赛克。（图3-58）

可以看到景深模糊的效果非常明显，而且渲染速度比用三维软件要快得多。在实际使用的过程中，要根据具体的情况设置Maximum Radius的数值，一般情况下要稍微小些，否则容易引起画面的过渡模糊。

利用3D Channel特效组内的ID Matte还可以根据物体的ID通道和材质的ID通道来屏蔽各物体，让特效单独作用于某个指定物体的通道或者材质通道。RPF格式不仅包括Z通道、物体和材质通道等信息，还可以包括摄像机信息。在After Effects 6.5里，可以使用Animation/Keyframe Assistant/RPF Camera Import直接从RPF格式文件里读取摄像机信息，将其中有用的信息转换为After Effects能够识别的摄像机信息，这样，利用RPF摄像机，After Effects所建立的三维图层可以非常完美地和三维软件渲染的层结合起来。

提示：在After Effects中，从RPF文件序列导入摄像机信息时要注意以下几个方面：在Max下建立的摄像机必须是Free Camera，如果是Target Camera的话，导入的时候坐标就会出问题。

After Effects的默认坐标系统和3ds Max输出的RPF格式的坐标系统是一致的，但是After Effects的坐标原点是在一个Comp的左上角，而不是中心位置，在制作三维层的时候尤其要注意这一点。结合RPF文件使用时，在After Effects下添加三维层，坐标还可以参考3ds Max下的绝对坐标系。

After Effects处理三维层时，使用的画面像素比设置为Square Pixel，而不是经常使用的像素比1.07

图3-57

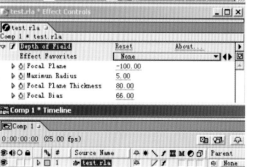

图3-58

图3-57 Depth of Field 命令

图3-58 最终效果

图 3-59 正常的图像素材，更像是阴天的效果，没有光源感

图 3-60 具有光照信息的素材

图 3-61 具有 Z 通道（深度通道）信息的图像素材

图 3-62 需要单独处理的毛发进行了 ID 分配，单独生成的素材

图 3-63 背景中的光源素材

图 3-64 加上光源的人物效果，光照强度可以根据需要进行调整，当然也可以任意调整颜色

图 3-65 进行毛发的颜色修改

图 3-66 背景加上了光源的效果

图 3-67 最终的效果

的 720×576，否则会带来各种意想不到的麻烦。

## 第四节
## 分层渲染

如果我们想要在合成时更加随意地控制住画面效果，在使用三维软件的过程中，就需要分层渲染。

### 背景素材
从《最终幻想》的这个镜头效果中，可以很明显地看出不同素材对最终画面的影响，所以要想制作出非常完美的画面，分层渲染是个非常好的办法。(图 3-59 至图 3-67)

### 小结：
本章中，主要介绍三维软件中对素材文件创建的一些方法，通过这些方法可以很容易得到一些比较好的素材文件。

在这里需要强调的是，在三维软件里进行的制作是素材的制作，而不是最终效果的制作，只需要将每一个素材文件制作出来，然后在后期合成时再进行最终效果的处理。在三维软件里进行素材的制作，其方法非常实用，这种方法可以提高工作效率，尤其是在对素材进行修改的时候。

### 思考与练习：
1. 三维动画的优势在哪？

2. 为什么要分层渲染呢？

3. 尝试在 3ds Max 或 Maya 中创建一段动态素材，然后在合成软件中进行合成的练习。

# 第四章　摆拍动画素材中的抠像技术

摆拍动画是一种充满活力的艺术表现形式，世界上绝大部分用摄像机拍摄的动画都可以被称为摆拍动画，它们都是以 stop-motion 为基础来进行摄制的。摆拍动画的范围最广，材料也最多，它是真正包罗万象的动画形式，每一种材料都能带给观众与众不同的视觉效果，艺术家也想方设法地使用新材料或新手段来获得新的艺术表现力。而在使用新材料时，考虑到成本与可行性，抠像技术就成了实现完美效果与改善画面效果、增加画面纹理质感等目的的理想选择。(图 4-1 至图 4-5)

图 4-1

图 4-2　　　　　　　　　　图 4-3

图 4-4

图 4-5

图 4-1　手指打字动画

图 4-2　奥斯卡获奖动画短片
*Tango*

图 4-3　黏土动画

图 4-4　NIKE 足球真人动画

图 4-5　折纸动画广告

图 4-6

图 4-7

像，但是合成绘景图像的复杂性、局限性、安全性促使电影创作者不断地寻求新的制作手段；当合成绘景图像与蓝幕、绿幕技术结合后，所拥有的巨大潜力实现了艺术家们用传统方式难以实现的创意和想象，改善了合成影像的创作方式，提升了画面的审美标准，同时电影制作也变得异常快捷、方便。

蓝幕、绿幕技术所具有的功能及所实现的效果大大地拓展了电影艺术的内涵和表现力，也拓展和延伸了遮罩绘景图像合成的表现领域。

# 第一节
## 抠像简介

有人说电影是完整的现实主义的神话，是再现的神话，它是从神话中诞生出来的，这个神话就是完整的电影神话。电影神话作为一门艺术，从无声电影到有声电影，从黑白电影到彩色电影，从普通银幕到环球银幕，从单声道到多声道的出现，无一不和"神话般"的科技发展紧密相连。它处处体现出科学技术对电影发展的贡献，电影的历史就是艺术与技术相结合的历史。

随着电影的发展，仅仅依靠故事情节是很难满足观众的需要的，所以有些非真实的场景或者角色就走进了观众的视野，但这种充满视觉冲击的镜头是怎么完成的呢？

实现这种镜头的手法很多，比如真实的模型、仿真的化妆等等，而在背景的处理上面，使用的是

抠像是使用最为广泛的合成技术之一。实景拍摄的素材是不带 Alpha 通道的，如果所需要的素材和其他素材叠加后，只要保留其中的一部分信息，就会让人束手无策。抠像技术是可以在实拍素材上添加透明信息。在黏土动画中，抠像技术使用最多的地方是抠出偶的形象，这样很多的场景就可以用各种形式来实现了。无论场景很大或者很小，抠像技术都可以进行很好的弥补工作，从而降低了成本。艺术家们也有了前所未有的自由，可以把想象力发挥得淋漓尽致。(图 4-6 、图 4-7)

最常用的抠像就是蓝幕和绿幕技术。蓝幕和绿幕技术是在拍摄的时候将不需要的部分用蓝色或绿色（也可以是其他单一的颜色）的幕布遮挡住，在最终拍摄得到的画面内除了所需的部分之外就是单纯的蓝色、绿色（或是其他单一的颜色），这样可以在合成时轻松地将蓝色、绿色部分替换成所需要的背景图像。

蓝幕和绿幕技术使电影创作更加简捷、灵活。"影像是万物之源"，在人们的感知中，绘景图像保持了客观的"自然素材"及其时空原貌的画面影

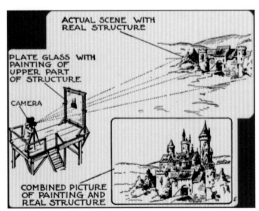

图 4-8

图 4-6 前期的蓝屏拍摄

图 4-7 完成抠像合成的影像

图 4-8 传统的玻璃绘景技术

遮罩绘景图像合成技术（Matte Painting）。遮罩绘景图像合成技术是指在电影创作过程中，利用绘画、计算机等手段实现的一些现实生活中无法完成的画面镜头。艺术家们按照剧情绘制出特定的场景，预留出"动态区间"（演员表演的空间），然后将"动态区间"中的演员与"场景"直接合成在胶片上（传统技术）。这些画面具有广泛的真实性和现实感。

最初的电影遮罩绘景是使用绘画技术，从图4-8中可以看出来，遮罩绘景就是在摄像机与实景的中间加上一层玻璃或者是其他什么透明的东西，在这个东西上面画着实景中没有的图像，如果摄像机的位置合适，就可以重叠出最终的合成画面。但这种方法的弊端也是很多的，比如对绘画的要求会非常的高，而且光线、拍摄位置、摄像机移动等等都是很大的问题。

随着时代的飞速前进，各种新技术和新的观念层出不穷，数字技术的发展使得遮罩绘景经历了一场革命式的发展。现今，数字时代中的遮罩绘景技术主要指的是数字绘景，它的观念建立在现代电影制造方式上，创作者们充分利用三维技术完成场景。这种方式的核心是：以虚幻再现现实，也就是说电影的存在对现实生活有重要的依赖性，即使是"虚幻"的现实也是"存在"于现实中。相对于传统的遮罩绘景图像合成的真实性和现实感，数字绘景更具有"仿真性"和全方位模拟现实的特性，在这样开放性的创作空间中，观众不断变化的心理需求得到满足，也许这才是电影技术的最大魅力吧。

从图4-9不难看出，现在的电影中大量地使用了遮罩绘景的技术，这种技术的实现很多情况下使用的方法是"抠"和"填"。"抠"是将绘制的画面作为前景物体，使预留的动态区间部分为黑色（黑色是透明区域）；简单地讲是将不需要的图像抠成黑色的透明区域，然后将所需要的图像当作背景放在合适的区域。"填"是将所需要的影像叠加到预留的动态区间内，形成最终合成的图像；也就是不用将不需要的图像抠掉，而是将需要的区域叠加在不需要图像的前面，将不需要的图像挡住。早期的绘景图像技术很好地解决了"溢出"问题，既要保留绘制的画面的细节，又要使动态区间中的演员的表演与画面匹配（不超出动态区间范围），同时还要处理与之相关的各种材质、光影、色调等等一系列因素；因此传统的绘景图像合成制作是很复杂的工艺。数字技术介入创作领域给图像合成世界增添了多种处理方式。

那么在什么时候要用"抠"的方法，什么时候要用"填"的方法呢？

在拍摄的内容中，有很多的景物并不是我们需要的，其中可能只需要很少的一部分，将不想要的部分暂时叫做"垃圾"，把素材画面中的"垃圾"部分处理成透明的信息就可以将想要的部分显示出来，即用"抠"的方法处理素材画面。当然，还可以将有用的图像遮挡住"垃圾"部分，即是用"填"的方法处理素材画面。（图4-10至图4-13）

图像的"垃圾"部分是在拍摄时没有办法去掉而产生的，在后期的合成会大大增加我们的工作量。所以在前期拍摄过程中使用蓝幕或者是绿幕等手段将所谓的"垃圾"部分遮挡住，这样在后期的合成中会大大地缩短制作时间，提高工作效率。

图4-9a

图4-9b

图4-9a 电影《夜魔侠》中的城市
图4-9b 城市其实是图层叠加出来的

图4-10

图4-11

图4-12

图4-13

## 第二节
## 色彩抠像

　　色彩抠像是取拍摄人物或其他前景内容,利用色度的区别,把单色背景去掉。所以蓝屏幕技术有个学名叫色度键 (Chroma Keying)。数字合成软件允许用户指定一个颜色范围,颜色在这个范围之内的像素被当作背景,相应的Alpha通道值设为0;在这个范围之外的像素作为前景,相应的Alpha通道值设为1。所以首要的原则就是前景物体上不

图4-14

图4-15

图4-16

图4-10　背景图像

图4-11　将要合成进去的图像

图4-12　图像中绿色的部分是我们讲到的"垃圾"部分

图4-13　最终的图像

图4-14　《泰坦尼克号》的拍摄原素材并没有使用绿幕

图4-15　《泰坦尼克号》的最终效果

图4-16　《指环王》中的红幕拍摄

图4-17　最终效果

　　是否需要使用蓝幕或者绿幕拍摄的素材要根据具体问题具体分析,有些时候不使用这种方法拍摄的景物,如果这时使用蓝幕或者绿幕反而会增加拍摄时的难度,从而降低了拍摄效率。(图4-14至图4-17)

　　提示:比较常用的是绿屏拍摄和蓝屏拍摄。当然也可以根据实际情况使用其他的拍摄抠像手段。抠像对拍摄也是有要求的,所以拍摄水平的高低也是非常关键。

图4-17

能包含所选用的背景颜色。专业软件一般还允许设定一定的过渡颜色范围，在这个范围之内的像素，其 Alpha 通道设为 0 到 1 之间，即半透明。通常这种半透明部分出现在前景物体的边缘。适当的半透明部分对于合成的质量非常重要，因为非此即彼的过渡显得很生硬，而且在活动的画面上很容易产生边缘冷却等糟糕的后果。

从理论上讲，只要背景所用的颜色在前景画面中不存在，用任何颜色做背景都可以，但实际上，最常用的是蓝背景和绿背景两种。原因在于，人身体的自然颜色中不包含这两种色彩，用它们做背景不会和人物混在一起；同时这两种颜色是RGB系统中的原色，也比较方便处理。我国一般用蓝背景，在欧美国家绿屏幕和蓝屏幕都经常使用，尤其是在拍摄人物时常用绿屏幕，一个理由是很多欧美人的眼睛是蓝色的。有时候可以使用明亮晴朗的天空作为蓝屏幕的替代物。为了便于后期制作时提取通道，进行蓝屏幕拍摄时，有一些问题要留意：首先是前景物体上不能包含所选用的背景颜色，必要时可以选择其他背景颜色；其次，背景颜色必须一致，光照均匀，要尽可能避免背景或光照深浅不一，有时当背景尺寸很大时，需要用很多块布或板拼接而成，要蓝色反光。总之，前期拍摄时考虑得越周详，后期制作越方便，效果也越好。有时候需要抠像的画面比较复杂，用前面所讲的原理很难得到理想的效果。比如非常细小的物体，或者是半透明的物体，例如头发丝、烟雾、纱，或丝绸、水流、玻璃等。有些合成软件专门针对这些情况设计了更加复杂的抠像算法，可以得到满意的效果，例如著名的抠像工具Ultimatte/Primatte，另外Inferno/Flame/Flint等软件中的模块化抠像也可以得到满意的效果。

## 一、After Effects 的抠像技术应用

下面利用After Effects的抠像技术来完成一个小小的跳楼片断，如图4-18所示。如果不使用抠像技术的话，那么结果不是这个镜头非常不可信，就是这个演员非残即伤。而使用抠像技术就不一样了。

Step 1 打开After Effects 创建一个新的 Composition，在 Project 窗口双击，弹出对话框后导入素材。这段素材是序列文件，所以要记得勾选 JPEG Sequence 选项。(图4-19)

Step 2 将文件拖到Time Line上，可以看到即将进行抠像处理的文件。(图4-20)

Step 3 把将要合成的背景素材也导入到After Effects中来，这里的背景是静止的，所以我们仅仅需要一幅图片就足够了。如果背景需要动态的，当然就把那个动态素材导入就可以了。(图4-21)

图4-18

图4-19

图4-21

图4-20

图4-22

图4-23

图 4—24

图 4—25

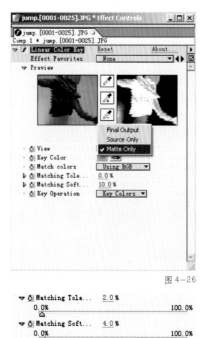

图 4—26

▽ ○ Matching Tole...　2.0 %
　0.0%　　　　　　　　　　　　　100.0%

▽ ○ Matching Soft...　4.0 %
　0.0%　　　　　　　　　　　　　100.0%

图 4—27

Step 4　在Timeline中，将绿屏素材放在背景楼梯素材的上面。(图4—22)

Step 5　选择绿屏素材，执行Effect/Keying/Linear Color Key菜单命令。(图4—23)

Step 6　这时弹出来一个对话框，如图4—24所示。这里出现两个小的观察预览视图，可以查看抠像的效果，两个视图中间有三个试管是用来选取需要抠去的颜色，用最上端的试管在预览窗口或者在Composition中拾取需要抠去的颜色，在这个例子中我们是抠去绿色，当然是在绿色的地方点选了。带加号的试管是添加需要抠去的颜色，带减号的当然是去掉误选择的颜色了。

Step 7　选择两个视图中间最上面的试管工具，或者是Key Color后面颜色框后的试管，在视图中的绿色区域中点击，可以得到抠像效果。(图4—25)

Step 8　抠像的效果如不能让我们满意，可以将View中的Final Output改为Matte Only，这样，第二个预览视图就变成了黑白灰色的视图。这里黑色的是完全透明的区域，灰色的是半透明的区域，白色的是完全不透明的区域。(图4—26)

Step 9　再使用加号试管和减号试管来增加抠去的颜色，减去多余的颜色。如果效果还是不满意的话，可以用Tolerance和Softness清理一下。(图4—27)

Step 10　反复调节这两个数值，最终达到理想的效果。(图4—28)

图 4—28

图 4-29

## 二、Shake 的色彩抠像

通过了解Apple公司强大的特效合成软件Shake，来学习色彩抠像。

Step 1　首先打开Shake软件。(图4-29)

Step 2　点击File in命令，弹出对话框，找到需要合成的素材文件。(图4-30)

Step 3　素材文件导入Shake，可以在视图区看到文件，在节点区看到导入的文件节点。(图4-31)

图 4-30

图 4-31

图 4-32

图 4-33

图 4-34

Step 4　选择 Key 菜单下的 keylight 命令。(图 4-32)

Step 5　确定 output 模式为 comp,将 Sreen Color 边框点成亮黄色,再在视图区里用鼠标滑动选取颜色。(图 4-33)

Step 6　现在在视图区里可以看到抠像结束的效果,看起来好像很不错,但应该仔细检查才确定。该怎么检查呢？先看一下抠像后的 Alpha 通道。在视图区选择 Alpha 模式。(图 4-34)

图 4—35

图 4—36

Step 7 查看Alpha通道。（图4—35）

在Alpha通道中，黑色是透明部分，白色是不透明部分，灰色就是半透明部分了。从这张Alpha通道中，可以看到机器狗上面部分就是黑色的透明部分，而左面的黄色标志牌周围就成了灰色的半透明部分，这就说明刚才的抠像工作并没有很好地抠干净。在keylight命令的参数栏中修改Screen Range的参数，可以适当地解决部分问题。（图3—36）

而画面的右上角还有一个白色的三角形，这个是在拍摄时没有被蓝布遮挡住的部分。这样，就需要用前面提到的"垃圾遮罩"技术来解决这个问

图 4—37

题。首先要完成一个遮罩的创建。在image菜单下找到rotoshape的命令，创建一个遮罩。（图4—37）

Step 8 根据右上角的白色形状，在视图区里点击创建遮罩。（图4—38）

点击build按钮创建闭合的遮罩图形。（图4—39）

图 4—38

图 4—39

Step 9 将刚刚画出来的遮罩定义为抠像的垃圾遮罩。（图4—40）

Step 10 加上背景,合成结束。（图4—41、图4—42）

图4—40

图4—41

图4—41

图4—42

## 第三节
## 亮度抠像

利用色度的差别进行抠像并不是唯一的办法，常常还利用亮度的区别进行抠像，这称为亮度键（Luminance Keying）。这种方法一般用于非常明亮或自身发光的物体。把明亮发光的物体放在黑暗的背景前拍摄，只照亮被摄物体，就可以拍到背景全黑、前景明亮的画面，然后利用它们的亮度差别来提取通道。拍摄爆炸、飞溅的火星、烟雾等常使用这种办法。

如图4—43所示飞起来的浪花颜色很亮，而水面的颜色比较深，这样通过亮度抠像就可以较快地实现效果。（图4—43至4—45）

图4—43　　　　　　　　　　图4—44

图4—45

图4—46

Step 1　先将素材在Shake中打开。（图4—46）

Step 2　给水面爆炸素材添加LumaKey亮度抠像命令。（图4—47）

图4—47

图4—48

Step 3　查看Alpha通道，画面中灰色部分比较多，因为在Alpha通道中，黑色部分是透明的，白色部分是不透明的，灰色是半透明的，所以需要调整成黑白分明的效果。（图4—48）

图4—49

Step 4　调整LumaKey的参数，让Alpha通道黑白分明起来。（图4—49）

Step 5　将背景合成在一起时，会发现效果并不理想，影子部分也没有了。（图4—50）

图4—50

图 4-51

图 4-52

Step 6　这需要调整一下思路，水面的颜色相对单一，可以使用色彩抠像，然后将亮度抠像得到的 Alpha 通道作为色彩抠像的保护遮罩。(图 4-51)

Step 7　色彩抠像后加入背景，正如上一步，色彩抠像的结果将需要的很多内容也抠掉了，效果不理想，所以要用亮度抠像作为色彩抠像的保护遮罩。(图 4-52)

图 4-53

Step 8　将亮度抠像的 Alpha 通道作为 Keylight 的保护遮罩。这时的效果非常好 (图 4-53、图 4-54)

图 4-54

## 第四节
## 差值抠像

还有一种利用两个画面的差异来提取通道的方式，称为差异键（Difference Keying）。其基本思想是先把前景物体和背景一起拍摄下来，然后保持机位不变，去掉前景物体，单独拍摄背景。这样拍摄下来的两个画面相比较，在理想状态下，背景

图4—55

图4—56

部分是完全相同的，而前景出现的部分则是不同的，这些不同的部分就是需要的Alpha通道。有时候没有条件进行蓝屏幕抠像，可采用这种方法。但是即使机位完全固定，两次实际拍摄效果也不会是完全相同的，光线的微妙变化、胶片的颗粒、视频的噪波等都会使再次拍摄到的背景有所不同，所以这样得到的通道通常都很不干净。不过在实际制作中，有时这是唯一可行的办法。这样先得到一个粗略的通道后，再用手工清理，也会大大降低工作量。（图4—55、图4—56）

将两个图像使用差值抠像可以得到这样的效果，也就是可以粗略地抠出小人的图像来。正如前面所说的，这样得到的通道很不干净。如果是在原来背景中，在抠出的图像与背景之间增加物体这个方法还是比较可行的。（图4—57）

## 第五节
## 手工遮罩

当所有的抠像方法无法实行时，只好采取最简单的办法——手工遮罩。用画笔手工绘制通道从黑白电影时代就开始采用，直到现在有时还会使用，只不过现在用绘图软件或合成软件的绘图功能在计算机上直接绘制。手工绘制通道不仅十

图4—57

图 4-58

分费时费力，而且很难得到高质量的遮罩。物体边缘的黑边、锯齿、闪动等都是常见的问题。另一种方式是用曲线勾勒物体的边缘。制作师可以选取一些关键帧，在这些帧上用曲线描出物体轮廓，对于在这些帧之间的其他帧，软件会自动计算曲线的形状。但是由于物体的运动不是完全规则的，所以自动计算的曲线不一定能很好地与物体吻合，这里就需要在这些帧之中选出更多的关键帧，用手工调整这些新的关键帧上的曲线。这个过程会不断重复下去，直到所有帧上曲线和物体都很好地吻合。这常常意味着每帧都是关键帧。这种工作当然非常繁重，但比绘制通道要轻松得多。每帧曲线都需要手工调整，软件不是帮助你把大部分调整工作自动完成了，一般只需要很小的调整。而且这样得到的通道质量较高，运动曲线产生的边缘不容易冷却或出现锯齿。(图 4-58)

在实际制作中，这些手段通常都不是单独使用的，而是若干种方式结合使用。即使对于蓝屏抠像，也常常需要用手工方式把背景上某些杂物挡去，这称为垃圾遮罩。对于画面的不同部分，常常需要用不同的参数来进行抠像，才能获得最佳效果。最后产生的通道很可能还需要用手绘的方式加以修补。总之，高质量的通道是高质量合成的前提，为此，必须调动一切可能的手段（包括前期和后期），来确保通道的质量。

在制作通道时必须注意，即使每一帧的通道看起来都无懈可击，但当画面连续播放时，还是会出现摇晃一类的感觉。对于活动画面的通道制作，必须经常连续播放合成画面，以便发现此类问题，及时纠正。

小结：

本章中，介绍了和抠像相关的后期合成知识和操作方法。掌握了抠像的相关知识对在进行前期的工作时会起到很好的指导作用，同时可以提出合理的拍摄意见，从而得到最好的拍摄素材，便于在后期制作时进行合成制作的工作。使用最有效的抠像方法，可以很有效节约成本。

思考与练习：

　　1. 为什么要用抠像技术？

　　2. 抠像有几种方式？

　　3. 自己尝试拍摄一些画面，然后做抠像练习。

# 第五章　动画实拍素材中的跟踪技术

一般情况下，如果摄像机没有移动，制作静止的影像特殊效果时，相对来讲是比较简单的，然而如果摄像机是移动的或者是场景中有移动的背景，制作特效合成的时候，合成物体和背景物体即使只有一点的错开，人们也会很容易感觉到。而合成对象稍微有一点飘浮的感觉，影像就会在瞬间失去真实感。

虽然可以使用运动控制摄像机(Motion Control)来进行拍摄，但这套设备是非常昂贵的，一般来讲是不太实际的。在这种时候，就会用到合成软件中的跟踪技术。跟踪技术是一种涉及选择图像的一个特定区域并分析其运动规律的技术，一旦分析完毕，运动规律就可以应用到另一个剪辑上面。

## 第一节
## 跟踪技术的基础知识

### 一、摄录机常用术语

CCD (Charge Coupling Device 电荷耦合器件)：现在家用摄录机的摄录部件都是CCD片，也就是一般说的CCD影像感应器。镜头和CCD的质量是影响小型摄录机图像的极为重要的因素。采用多少片CCD，尺寸是多少，像素是多少，都直接影响着图像的质量。

许多人都知道采用三片CCD的机器要比一片CCD的好，原因是：数码摄录机内设有三棱镜。此三棱镜把光源分为三原色光(红色、绿色与蓝色)，三原色光分别经过三块独立CCD影像感应器处理，颜色的准确程度及影像质量比使用一块CCD影像感应器有很大改善。

另外，CCD影像感应器的每一个像素都有一个很大的光线采集区域，因此使摄录机具有很高的信噪比、极好的敏感度以及很宽的动态范围。而且，倍密度的像素分布和无缝的双色棱镜可以获得极为锐利的图像和非常逼真的色彩。

很多人却极少留意CCD的尺寸，家用小摄录机采用的CCD尺寸，一般有1/3英寸和1/4英寸两种，专业的还有采用1/2英寸和2/3英寸。当然采用1/3英寸的摄录机的图像比采用1/4英寸的好。

如上所述，CCD片的像素多少是摄录机清晰度的主要条件。按像素多少它又可分为三种：总像素、有效像素、实用像素，但影响摄录机的清晰度的因素主要是CCD片有效像素的多少。

清晰度&分解力：清晰度，一般是从录像机角度出发，通过看重放图像的清晰程度来比较图像质量，所以常用清晰度一词。

而摄像机一般使用分解力一词来衡量它"分解被摄景物细节"的能力，单位是"电视行(TVLine)"，也称线，意思是从水平方向上看，相当于将每行扫描线竖立起来，然后乘上4/3(宽高比)，构成水平方向的总线，称水平分解力。它会随CCD像素的多少和视频带宽而变化，像素愈多、带宽愈宽，分解力就愈高。PAL制电视机625行是标称垂直分解力，除去逆程的50行外，实际的有效垂直分解力为575线。水平分解力最高可达575x4/3=766线。但是限制线数的主要因素之一还有带宽。经验数据表明可用80线/MHz来计算能再现的电视行(线数)。如6MHz带宽可通过水平分解力为480线的图像质量。低档家用录像机，如VHS，最多能有240线的清晰度；高档家用摄录机，如S-V 而数码摄录机的记录方式是数码信号的格式，清晰度在500线以上。(普通电视的清晰度大约280线，VCD的清晰度是230线。)

光学变焦&数码变焦：摄录机的光学变焦是依靠光学镜头结构来实现变焦，就是通过摄录头的镜片移动来使要拍摄的景物放大与缩小，光学变焦倍数越大，越能拍摄较远的景物。现在的家用

摄录机的光学变焦倍数为10倍至22倍，能比较清楚地拍到70米外的东西。使用增倍镜能够增大摄录机的光学变焦倍数。

摄录机的数码变焦实际上是将CCD影像感应器上的像素用插值算法将画面放大到整个画面。也就是说，通过数码变焦，拍摄的景物放大了，但它的清晰度会有所下降，有点像VCD或DVD中的ZOOM功能。所以过大的数码变焦没有太大的实际意义。现在的摄录机的数码变焦为44倍至350倍。

影响跟踪的几个关键因素：

* 帧率(Frame)：拍摄方式不同的画面的速率是不同的，常用的有电影的24帧／秒、PAL制电视的25帧／秒、NTSC制电视的30帧／秒。对于需要进行匹配的电脑三维图像，需要与对应的实拍画面具有相同的帧率，才能使合成画面运动一致。

* 成像面大小(Film Beck)：即摄影(摄像)机成像面的大小。

* 场(Interlace)：电视画面引入了隔行扫描的概念，同时将画面分为奇偶两场(odd和even)。对于这类画面，需要在引入画面时正确地设置场序，指定软件针对每一帧画面的奇偶场分别进行跟踪，从而求得更精确的运动轨迹。

* 像素(Pixels)：像素是画面组成的最小单位，画面中像素的数量直接影响到跟踪运算的精度、运算时间等等。

* 像素长宽比(Pixel aspect ratio)：当每个像素为正方形时，像素长宽比为1：1。在很多情况下，画面不是由正方形的像素组成的，因此，对应的三维画面也必须有正确的像素长宽比。

* 视频文件压缩格式：对于压缩格式的视频文件，压缩比率的大小将直接影响跟踪的精度。由于压缩格式在湖面像素间进行差值，当压缩率越高的文件在被解算时，像素的精度越低，因而造成跟踪不准确。

## 二、跟踪实例

在影片中，我们可以看到，镜头一般分为固定镜头和运动镜头。

简单地说，固定镜头就是镜头对准目标后，做固定点的拍摄，而不做镜头的推近拉远动作或上下左右的扫摄，设定好画面的大小后开机录像。平常拍摄时以固定镜头为主，不需要做太多变焦动作，以免影响画面稳定性。画面的变化，也就是利用取景大小的不同或角度及位置的不同，对景物的大小及景深做变化；简单地说，就是拍摄全景时摄影机靠后一点，想拍其中某一部分时，摄影机就往前靠一点，位置的变换如侧面、高处、低处等不同的位置，其呈现的效果也就不同，画面也会更丰富。如果因为场地的因素而无法靠近，当然也可以用变焦镜头将画面调整到想要的大小。切记不要固定站在一个定点上，利用变焦镜头推近拉远地不停拍摄。拍摄时多用固定镜头，可增加画面的稳定性，一个画面一个画面地拍摄，以大小不同的画面衔接，少用让画面忽大忽小的变焦拍摄。除非你用三角架固定，否则长距离的推近拉远，一定会造成画面的抖动。在第四章中的例子是固定镜头，在合成时，合成的物体与合成的背景镜头上匹配就可以了（图5-1）。而如果背景是运动的，又该怎么办呢？

在电影摄影过程中有两种运动：一种是被拍摄物体的运动，一种是摄影机自身的运动。许多大受欢迎的影片正是很好地运用了这两点才使得电影有了无穷的魅力，正因为"运动"本身具有如此巨大的魅力，运动形式的创新也成为电影创作者永恒的追求目标。随着现代摄影技术和数字技术的发展，新的方法和技术不断被应用到摄影的运动控制这一领域中。比如Motion Control技术就是

图5-1 相对来讲，固定镜头合成是比较容易完成的。

图5-1

很好地将机械技术与数字技术同时应用于现代电影摄影技术的代表，它能帮助摄影师完成高精度、高反复率的画面拍摄，并与数字合成技术结合完成传统方法无法完成的复杂摄影运动。

数字技术运用于电影特技需要解决的基本问题之一是运动匹配，用于解决运动匹配问题的主要技术就是跟踪技术。目前已经广泛应用于画面跟踪领域的技术是二维画面跟踪技术，它几乎成为所有大型后期合成软件的必备功能之一。比如Flame、Flint、After Effects、Shake、Combustion等等，该技术可以精确地跟踪画面中的物体运动并进行特技合成。

Step 1　打开After Effects，导入素材，因为是JPEG序列素材，所以要注意勾选JPEG Sequence选项。(图5-2)

Step 2　同样地，我们导入小人素材，这个是TGA序列的素材，所以素材里会包含Alpha通道，因此需要指定Alpha的部分。(图5-3)

Step 3　素材里包含的Alpha通道被打开，可以在项目窗口中看到打开的素材的详细信息，包括素材的名字和格式、大小、长度以及路径等等。(图5-4)

Step 4　把素材拖入到Timeline窗口中。(图5-5)

Step 5　使用同样的方法，把小人的序列素材也打开，因为应用了Alpha通道，所以显示的背景是透明的。(图5-6)

Step 6　素材和背景素材相比，小人有点大，

图5-2

图5-5

图5-4

图5-6

图5-2　选择JPEG Sequence选项
图5-3　选择导入方式
图5-4　素材信息
图5-5　拖入素材
图5-6　当前效果

图 5-7

图 5-8

图 5-9

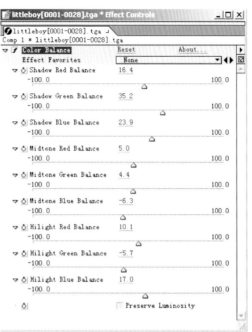

图 5-10

Shift键可以保持素材的长宽比例进行缩放。(图5-9)

　　Step 8　稍微调节一下小人的颜色。因为颜色有点过于火了，选择Effect/Adjust/Color Balance进行处理。(图5-10)

　　现在在Timeline窗口中拖动时间标记查看一下动画，发现小人的运动是飘浮在地面之上的，背景是运动的，小人飘在地面之上。(图5-11)

图5-7　当前效果

图5-8　修改参数

图5-9　修改位置

图5-10　调整颜色

图5-11　当前效果不理想图

而且位置也不太好，可以如图5-7所示的那样修改大小。

　　Step 7　现在小人的大小合适了，我们把它移动到合适的位置。(图5-8)

　　也可以在Composition中直接使用鼠标来调节素材的大小。如果不需要准确的数值，基本上使用这种方法即可。在使用鼠标进行调节的时候，按住

图5-11

图 5-12

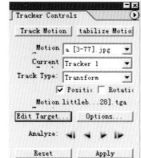

图 5-15

Step 12　调节跟踪点的参数。(图5-15)

Step 13　把跟踪点移动到一个合适的位置，然后调节跟踪点的内边框和外边框，这样可以更好地进行跟踪。(图5-16)

Step 14　然后点击 Analyze 按钮，就会开始跟踪了。(图 5-17)

Step 15　跟踪是根据像素的移动，一帧一帧地计算移动，从而得到准确的像素点的运动的。(图5-18)

Step 16　点击 Apply，完成跟踪。(图 5-19)

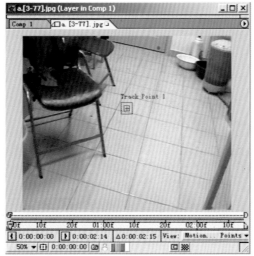

图 5-13

Step 9　打开 Timeline 窗口上的 Quality 按钮，把图像质量提高，因为一般情况下这个按钮是不选定的。(图 5-12)

Step 10　选择背景素材，选择命令 Animation/Track Motion。(图 5-13)

Step 11　这时画面中会出现一个跟踪点。(图 5-14)

图 5-16

图 5-12　打开按钮

图 5-13　选择 Track Motion 命令

图 5-14　跟踪点

图 5-16　移动跟踪点的位置

图 5-17　开始跟踪

图 5-14

图 5-17

图5—18

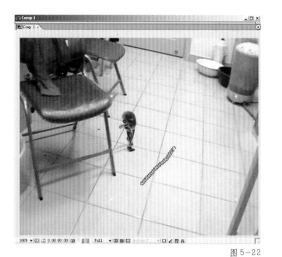

图5—22

Step 17　在 Timeline 窗口中，Position 栏的所有帧上都生成了关键帧。(图5—20)

Step 18　选择所有的关键帧，在 Composition 窗口中会显示出跟踪点的轨迹。(图5—21)

Step 19　选择小人和所有的跟踪点，然后把小人移动到合适的地方。(图5—22)

这样就完成啦，看一下效果吧。(图5—23)

这时候的小人运动起来不会像前面那样飘浮不定了。可以在拍摄的时候注意一下合成物体的光效颜色等细节，合成后就会更加真实可信！

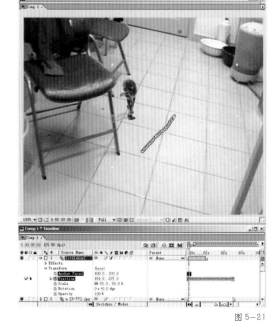

图5—19

图5—20

图5—21

图5—18　得到效果

图5—19　Apply 命令

图5—20　生成了关键帧

图5—21　显示跟踪点的轨迹

图5—22　移动小人

图5—23　完成效果

图5—23

## 第二节
## 摄影机运动轨迹反求

在实际的操作中，仅仅依靠合成软件的跟踪技术还是不能很好地完成理想的效果。使用的跟踪技术只能跟踪"画面内"的物体运动，而对于"画面外"的摄像机运动就难以做到了；而且，跟踪画面内物体的透视变化也只能通过设置四个跟踪点来模拟，这与实际拍摄中的物体透视变化有本质的区别。当被跟踪的物体被遮挡或者被跟踪的物体移出了画面，就更不能完成精确跟踪的操作了。

为了解决这一问题，近年来一种新兴的技术发展起来，这就是摄影机运动轨迹反求。它的出现使数字特技合成技术中的运动匹配功能趋于完整，也使创作人员在创作过程中能够更方便、更精确地进行运动画面的合成。

### 摄像机运动轨迹反求技术简介

简单说，摄影机轨迹反求技术是根据画面中像素的明度、饱和度、色相三大要素筛选出画面中具有"特征"的像素，并跟踪这类像素的运动轨迹，从而获得对应该画面的摄影机在每帧(格)的运动轨迹和参数变化。

在获得这些参数后，创作人员可以在三维动画软件包中加入一个与实拍环境下摄影机运动相匹配的虚拟摄影机，从而给机位运动的画面添加合成用的 3D 物体或背景，得到运动匹配的图像。

### 常用的摄影机轨迹反求软件

摄影机轨迹反求技术大都开发于 2000 年左右，近年来处在不断的发展中，常用的摄影机轨迹反求软件有 Boujou、Matchmover、3dequalizer 等，它们都具有精确反求摄影机运动轨迹并导出路径的能力。

Boujou 开发于 2001 年，它的英国开发公司 2d3 是 OMG 公司的子公司之一。OMG 公司的前身是牛津机械设计研究院，该公司主要研究人体运动中的运动反馈技术(human motion by tracking reflectivemarkers)，并于 2000 年设立了 2d3 公司，专门研究摄影机轨迹反求技术。Boujou 可以运行在 Windows、LinuxRedHat 和 MACOSX 上。

Matchmover 由法国 Realviz 公司开发。Realviz 前身是法国国际电脑科技与自动化研究院，主要开发针对电影工业、视听产品、多媒体工业 CAD、建筑、游戏和数字图像的二维、三维软件产品。3dequalizer 由总部设在德国多特蒙德的 Sclence D Visions 公司开发。该公司主要开发应用于数学、物理学和电脑技术的高端电脑图形软件。3dequalizer 可以运行在 UNIX 和 Windows 系统上，由于是业内第一个关于摄影机轨迹反求技术的软件，获得了 2001 年美国电影学院奖的技术成就奖。

使用 Boujou 软件进行摄像机运动轨迹反求

Step 1　启动 Boujou 软件。(图 5-24)

Step 2　点击 Import Sequence 命令，导入素材，将弹出如图 5-25 所示的菜单。

图 5-24

图 5-24　Boujou 的运行界面
图 5-25　导入素材

图 5-25

图 5-26

Step 3 点击OK，进入工作页面。(图5-26)

Step 4 点击Edit Cameras命令，弹出对话框。(图5-27)

图 5-27

Step 5 点击Track features命令，开始进行第一次跟踪。画面上出现了大量的点，这些是软件根据像素的明度、饱和度、色相三大要素筛选出的画面中具有"特征"的像素。随着时间的推移，我们也能看到有很多点的后面都拖着一根黄色的线，这些线就是软件跟踪这类像素的运动轨迹。(图5-28)

图 5-28

图 5-26 工作页面
图 5-27 Edit Cameras 命令
图 5-28 Track features 命令

图 5-29

Step 6 跟踪结束后，开始进行摄像机解算。（图5-29）

图 5-30

Step 7 摄像机解算结束后，能看到画面中的点没有了第一次解算中的红线。（图5-30）

图 5-29 摄像机解算

图 5-30 解算摄像机

图 5-31 摄像机轨迹检查

Step 8 检查相机的运动轨迹是否圆滑流畅。（图5-31）

图 5-31

Step 9　到三维视图中检查摄像机运动轨迹。(图5-32)

Step 10　进行场景描述。(图5-33)

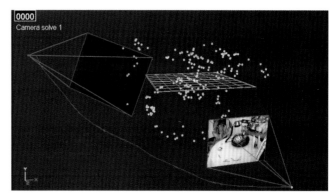

图 5-33

图 5-34

Step 11　先选择一个点作为坐标轴原点。(图5-34)

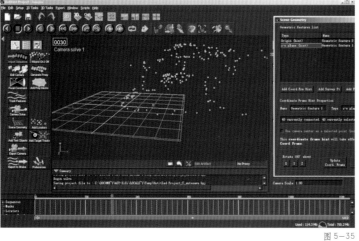

图 5-35

Step 12　将圆桌这个平面的点全部选上，将这些点定义成为一个平面。(图5-35)

图 5-32　插入虚拟物体
图 5-33　检查摄像机轨迹
图 5-34　设原点
图 5-35　设置平面

图 5—36

Step 13 这样，就设置好了坐标轴。因为需要在3ds Max中打开，而 3ds Max 中的坐标轴的平面是 xy 轴创建的，Boujou 的坐标轴却是 xz 轴创建的，所以要把轴向调整成xy轴。注意左下角的轴向指示。(图5—36)

图 5—38

图 5—37

Step 14 这样跟踪的工作就差不多结束啦！如果不放心，可以加入一个虚拟物体进行检查。(图5—37)

Step 15 将插入的物体贴在 xy 轴向的平面上。(图5—38)

Step 16 观察播放效果。(图5—39)

图 5—36 修改轴向

图 5—37 选择原点类型后会提示选择跟踪点

图 5—38 在 xy 轴向平面上插入物体

图 5—39 观察播放

图 5—39

图 5-40

图 5-43

图 5-44

虚拟物体被非常好地放在了桌子上面，现在就可以输出啦！先输出一个3ds Max的文件，因为Boujou里的轴向比较小，所以我在Scale Scene设置里输入了50，也就是要放大50倍，设置如图5-40所示。

图 5-41

Step 17　点 save 保存，然后打开 3ds Max 软件，执行 MAXScript/Run Script 命令。（图5-41）

Step 18　选择刚刚保存出来的ms文件，就可以将Boujou导出的文件打开。（图5-42）

Step 19　在几个视图中观察，Boujou 跟踪出来的这些点，已经初步有了图像中物体的形状，桌面上的点正好都被放在了 Max 软件中的坐标轴平面上，这样可以很方便地创建物体！（图5-43）

Step 20　在 Max 中创建物体，或者导入事先完成的模型。（图5-44）

图 5-42

图 5-40　输出 3ds Max 文件
图 5-41　执行 MAXScript>Run Script 命令
图 5-42　打开 Boujou 导出的文件
图 5-43　桌面上的点都放在了 xy 轴的平面上
图 5-44　导入模型

图 5—45　　　　　　　　　　　　　　　　　　　　　　　　　图 5—46

Step 21　选择摄像机视图，然后按 Alt+B 键
显示背景图像设置窗口。（图 5—45）

Step 22　在摄像机视图中显示背景。（图 5—46）

Step 23　调整模
型位置。（图 5—47）

图 5—47

图 5—45　背景设置菜单
图 5—46　摄像机视图显示背
景
图 5—47　调整模型位置
图 5—48　使用 hdri 贴图

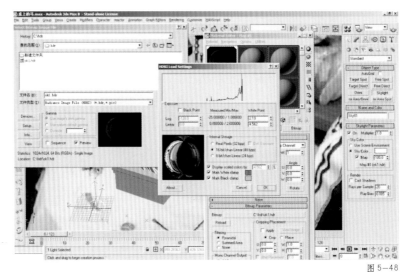

Step 24　设置灯
光，使用 hdri 贴图。（图
5—48）

图 5—48

图 5—49

选择 Spherical Environment 模式。(图 5—49)

选择 mentalray 渲染器。(图 5—50)

图 5—50

图 5—49 选择 Spherical Environment
模式
图 5—50 选择 mentalray 渲染器
图 5—51 渲染
图 5—52 将素材导入 Shake 进行
合成

图 5—51

图 5—52

Step 25  开始渲染。(图 5—51)

Step 26  渲染完成后,将序列文件导入到 Shake
中。(图 5—52)

在 Boujou 中导出 Shake 直接使用的信息。

前面是将 Boujou 生成出 3ds Max 的文件，然后在 3ds Max 中创建三维物体，如果仅仅是跟踪的话，直接生成 Shake 使用的工程文件也可以。下面我们看看如何用 Boujou 生成 Shake 的工程文件。

Step 1　打开刚才 Boujou 跟踪出来的工程文件。(图 5−53)

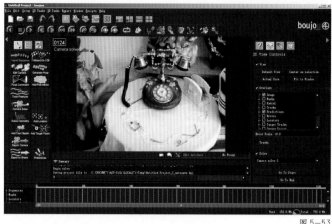

图 5−53

图 5−54

Step 2　选择输出命令。(图 5−54)

Step 3　选择 Shake 的工程文件类型，设置如图 5−55 所示。

图 5−53　回到 Boujou 软件

图 5−54　输出命令设置

图 5−55　Shake 类型设置菜单

图 5−55

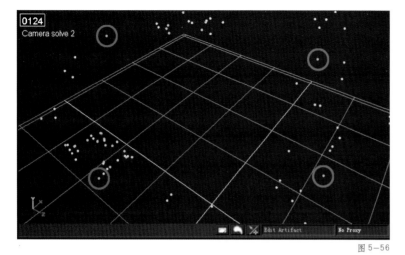

图 5—56

Step 4　在场景中选择4个点，最好选择一个平面上的、距离相对较远的点。（图 5—56）

Step 5　然后在输出设置中选 From Selected。（图 5—57）

图 5—57

图 5—58

Step 6　点击ok就可以啦！然后打开Shake软件，导入刚才输出的文件。（图 5—58）

图 5—56　选择四个点
图 5—57　输出设置
图 5—58　在 Shake 中打开 Boujou 输出的文件

Step 7 打开后，
再导入背景图像。(图
5-59)

图 5-59

Step 8 增加图案
素材，然后链接到
Boujou Tracks 节点上
面。(图 5-60)

图 5-60

图 5-59 在 Shake 中打开背景
文件
图 5-60 导入序列文件
图 5-61 效果

Step 9 通过
遮罩处理，可以将
图案贴在桌子上。
(图 5-61)

图 5-61

## 第三节
## 在 3ds Max 中使用摄像机反求技术

3ds Max也有摄像机轨迹反求的技术，3ds Max提供了"Camera Tracker"工具，这个工具可用于设置场景摄影机移动的动画，以便与用于拍摄背景影片或视频的真实摄影机的移动匹配。正确匹配3ds Max摄影机后，就可以渲染计算机建模场景的动画。匹配的电影胶片，该场景比例正确地结合背景视频。

### 一、3ds Max 中摄像机轨迹反求的应用

先来看一下素材在拍摄时需做的前期工作。（图5-62）

图5-62

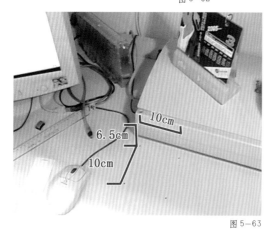

图5-63

注意画面中是有几个黑色的点，这些点是笔者事先画好了的，而且它们之间的距离也是测量过的（图5-63）。之所以要测量这些距离，是要在3ds Max中增加跟踪点，而这些跟踪点之间当然是要有距离的，所以必须测量出来才可以。

图5-64

图5-65

Step 1　打开3ds Max 软件。（图5-64）

Step 2　因为在拍摄素材的时候测量了距离，而且距离都是以厘米作为单位，所以还要在3ds Max中修改单位设置，选择Customize/Units Setup命令。（图5-65）

图5-66

Step 3　将单位设置为厘米。（图5-66）

图5-67

Step 4　设置好单位后，把素材在透视视图中显示出来，选择Views/Viewport Background，快捷键是Alt＋B键。（图5-67）

图5-62　拍摄素材
图5-63　素材的要求
图5-64　进入3ds Max
图5-65　Units Setup 命令
图5-66　设置单位
图5-67　显示背景命令

图5-68

Step 5 在弹出的窗口中找到素材所在的路径，然后选择素材。因为笔者导出的是 JPEG 的序列文件，所以要注意勾选Sequence选项。（图5-68）

图5-69

Step 6 然后如图5-69设置相应选项。

图5-70

Step 7 设置完成后选择 OK，这样在透视视图中就会显示出刚才选择的背景视图了。（图5-70）

图5-71

Step 8 现在的动画时间是100帧，先修改一下时间设置，打开右下角位置的按钮。（图5-71）

图5-72

Step 9 修改参数。（图5-72）

图5-73

Step 10 选择 OK 后时间就变成 43 帧。（图5-73）

图5-74 图5-75

Step 11 现在前期工作做得差不多，可以开始进行摄像机的匹配工作啦！在创建面板下面选择卷尺状的帮助物体按钮，然后在下拉菜单下选择 Camera Match 命令。（图5-74）

Step 12 选择 CamPoint 按钮。（图5-75）

图5-68 选择序列文件
图5-69 修改参数
图5-70 在透视图中显示背景
图5-71 修改时间按钮
图5-72 修改参数
图5-73 时间起了变化
图5-74 选择 Camera Match 命令
图5-75 选择 CamPoint 命令

图 5-76

Step 13　在视图的原点处创建 CamPoint。(图 5-76)

图 5-77 　　　　　　　　　　　　图 5-78

Step 14　现在的 CamPoint 的位置是否精确,可以用鼠标右键点击移动工具检查。(图 5-77)

Step 15　在弹出的移动工具的窗口中修改参数。(图 5-78)

图 5-79

Step 16　创建第二个 CamPoint,修改参数。(图 5-79)

Step 17　创建第三个 CamPoint,修改参数。(图 5-80)

图 5-80

图 5-81

图 5-82

Step 18　分别创建另外三个 CamPoint,修改参数。(图 5-81 至图 5-83)

图 5-83

图 5-84

Step 19　使用这些点来作一下跟踪。(图 5-84)

图 5-85 　　　　　　　　　　　　图 5-86

Step 20　在 Utilities 面板里点击 More 按钮。(图 5-85)

Step 21　在弹出的窗口中选择 Camera Tracker 命令。(图 5-86)

图 5-87 　　　　　　　　　　　　图 5-88

Step 22　选择 OK 后将弹出面板。(图 5-87)

Step 23　在 Movie 卷展栏中选择 none 按钮。(图 5-88)

图 5-76　创建 CamPoint

图 5-77　选择移动工具

图 5-78 至图 5-80　修改参数

图 5-81 至图 5-83　CamPoint 4 的参数

图 5-84　所有的跟踪点的位置

图 5-85　选择 More

图 5-86　选择 Camera Tracker

图 5-87　Camera Tracker 面板

图 5-88　选择 none

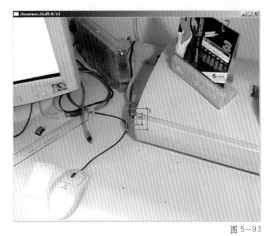

图 5-89

图 5-90

图 5-89 选择序列帧

图 5-90 创建了 ifl 文件

图 5-91 弹出的画面

图 5-92 选择 New tracker

图 5-93 跟踪点

图 5-94 调整位置

图 5-95 不断创建新的跟踪点

图 5-96 调整点的位置

Step 24 在弹出的窗口中找到刚才的素材来源，并点击它（图5-89），会弹出一个窗口，这个是软件默认的一个 ifl 格式的文件。（图5-90）

图 5-91

图 5-92

Step 25 选择OK，会弹出一个画面。（图5-91）

Step 26 在 Motion Tracker 卷展栏中选择 New tracker 按钮，单击它出现另一个窗口。（图5-92）

图 5-93

在刚才弹出的画面中会出现一个跟踪点。（图5-93）

图 5-94

Step 27 调整点的位置到如图5-94所示。

Step 28 仍然不断地创建New tracker。（图5-95）

Step 29 在画面中调整这几个点的位置。（图5-96）

图 5-95

图 5-96

图 5—97

Step 30　在 Motion Trackers 卷展栏中选择第一个点，然后选择 Tracker Setup 下面 Scene object 下面的 none 按钮。（图 5—97）

图 5—98

Step 31　在场景中选择 Campoint 1。（图 5—98）

图 5—99

图 5—100

Step 32　以同样的方法，分别在 Motion Tracker 卷展栏中选择第二个点，然后选择 Tracker Setup 下面 Scene object 下面的 none 按钮，然后在场景中选择 CamPoint 2。同样的操作再用在其他的点。（图 5—99）

Step 33　这样，在 Motion Tracker 卷展栏中就会显示出刚才的操作结果。（图 5—100）

图 5—101

图 5—102

Step 34　在创建面板中选择摄像机按钮下面的 Free 按钮。（图 5—101）

Step 35　在 Front 视图中，点击创建 Free 摄像机。（图 5—102）

图 5—103　　　图 5—104　　　图 5—105

Step 36　我们创建了一个自由摄像机，在 Match Move 卷展栏下点 Camera 的 None 按钮。（图 5—103）

Step 37　在视图中选择刚才创建的自由摄像机，如图 5—104 所示，在 Match Move 卷展栏下的 Camera 下面的 none 按钮就有了摄像机的名称。

Step 38　在 Batch Track 卷展栏里点 Complete Tracking 按钮开始计算。（图 5—105）

图 5-106

图 5-110

计算需要一定的时间，过程如图5-106所示。

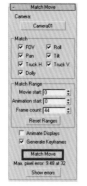

图 5-107

Step 39　这样就完成了摄像机的匹配工作，选择Match Move卷展栏中的Match Move命令。（图5-107）

Step 40　在视图中按键盘上的C键，这时，视图就会变成摄像机视图。（图5-108）

## 二、修改跟踪点

如果跟踪点跟踪得不是很好的话，就需要修改这些跟踪点。

Step 1　先来看一下画面中的跟踪点，当跟踪点跟踪结束后会出现一个轨迹。（图5-111）

图 5-111

图 5-108

图 5-109

点击播放键。（图5-109）

现在可以看到，每一个跟踪点和画面中的点都很匹配。（图5-110）

Step 2　选择出现错误的点，然后打开在Movie Stepper卷展栏中的On按钮。（图5-112）

Step 3　选择"下一帧"按钮，在视图中调整错误的位置。（图5-113）

图 5-112　　　　图 5-113

图 5-106　开始计算
图 5-107　Match Move 命令
图 5-108　摄像机视图
图 5-109　播放键
图 5-110　当前效果
图 5-111　跟踪点的轨迹
图 5-112　打开 On 按钮
图 5-113　查看下一帧

图 5-114

图 5-117

Step 2　制作车身。（图 5-117）

图 5-115

Step 4　在画面中调整错误点的位置。（图 5-114）

这样反复调整直到没有错误的点为止，然后就可以选择 Match Move 卷展栏中的 Match Move 命令了。（图 5-115）

图 5-118

Step 3　进一步细化。（图 5-118）

## 三、加入三维物体

前面根据实际拍摄的素材求出了摄像机的运动轨迹，现在加入三维的物体。

Step 1　先来制作一辆汽车，制作的详细过程可以参考第四章小人的制作方法。（图 5-116）

图 5-116

图 5-119

Step 4　完成汽车的创建。（图 5-119）

图 5-120

Step 5　打开跟踪的场景，然后将汽车文件合并进来。(图 5-120)

图 5-121

Step 6　调整汽车的大小和位置。(图 5-121)

图 5-122

Step 7　最终的效果。(图 5-122)

图 5-123

Step 8　将汽车移动到画面最右边，记录关键帧。(图 5-123)

图 5-124

Step 9　把汽车移动到如图5-124所示的位置。

图 5-125

Step 10　创建桌面，如图 5-125 所示。

图 5-126

Step 11    创建灯光。(图 5-126)

图 5-129

Step 14    渲染查看效果。(图 5-129)

图 5-127

Step 12    将桌面物体设置为 Matte/Shadow 方式。(图 5-127)

图 5-130

Step 15    得到的效果还比较满意。(图5-130)

Step 16    设置渲染参数。(图 5-131)

Step 17    开始渲染。(图 5-132)

图 5-128

Step 13    灯光材质设置完毕。(图 5-128)

图 5-131

图 5-132

# 后 记

《21世纪高等院校美术专业新大纲教材》蕴含着新时代的气息,凝聚着各地高等院校美术教育和艺术设计专业的诸多专家、学者和骨干教师的心血,代表着现代艺术教育领域优秀的教研成果。如今,本套教材在各方面与安徽美术出版社的共同努力下,终于面世了。它不仅填补了我省高等院校美术专业教材的空白,而且将对促进现代高等院校艺术素质教育有着深远的意义。

全套教材根据教育部新近颁布的高等院校艺术教育专业新大纲的要求,针对当今教学工作的实际需要,本着三个基本原则编写:

一、强调基础教育。造型艺术的丰富性和复杂性,决定了它对基础知识和技能的要求十分严格,它需要科学而系统的学习与训练。学生不仅掌握造型艺术的基本方法与技巧,而且更重要的是掌握必要的视觉形式规律。

二、注重美术素养。无论美术教育还是艺术设计专业,我们培养出的学生不仅要有较好的基础知识,而且要有良好的美术素养、敏锐的视觉意识和高品位的审美情趣。

三、引导开拓创新。为促使学生的思维从低级迈向高级,由必然王国进入自由王国的境界,本套教材不仅注重了专业基础知识的教育,而且注重了现代教学理念的融会,尤其注重"视觉思维方式"的引导。它将使学生更加积极地面对今后的探索,对于启发创新具有十分重要的意义。

承传与创新是艺术探索和教育的永恒课题,从这种意义上说,本套教材需要不断吸收最新科研和教学成果,以求更加完善。我们相信,在教育行政管理部门的大力支持下,在高等院校的专家、学者和骨干教师的共同努力下,《21世纪高等院校美术专业新大纲教材》当会与时俱进,更加成熟。

《21世纪高等院校美术专业新大纲教材》得到了全国各地高等院校美术教育和艺术设计的院、系的大力支持。在编写过程中,所有参加编写的专家、学者和骨干教师均表现出对教材精益求精和无私奉献的精神,尤其是每本书的主编和副主编在统稿时表现出的高度责任感,让人感佩不已。安徽美术出版社的编校人员和印制人员为确保书稿的质量与进度亦付出了极大的努力。整套教材的确是集体智慧的结晶。在此,我们向在各方面给予支持、帮助的领导、专家和朋友们致以深深的谢意。

策划人

2006年12月